從
黃信堯、
九把刀
到
周星馳

第七

THE 7th
ART
TREATISE III

藝

III

ACTUALITY
AND ODYSSEY

林慎 著

推薦語

　　文化主體是近年來港、台人文社會研究的重要課題。《第七藝III》採後現代史學的懷疑主義，寓思於影。除了辨析電影銀幕上的虛實和導演的光影技藝，也展演了類狐狸型學者的駁雜多變。從《大佛普拉斯》到《月老》，再過渡到《大話西遊》，在夾議夾敘的文字鋪衍中，嗅聞觀影大眾嬉笑背後的情感結構和集體意識，既綴起港台幽微的關係紐帶，亦向相信愛情與永恆的青春韶華致意。

<div align="right">——林姵吟博士（香港大學中文學院學院主任）</div>

　　林慎博士的《第七藝III》以跨學科的視野，結合哲學與電影，由香港到台灣，從九把刀到周星馳，貫穿東西、南北，不但為港台文化開闢了一條使跨界對話得以進行的渠道，更為讀者提供了一個精彩的閱讀體驗。

<div align="right">——趙傑鋒博士（香港電影研究者）</div>

目次

第一章　幻幕鏡 GLAMOUR SCREEN

第二章　一萬年 GLANCE

第三章　塵世間 GRIEVANCE

前言

> 在底片帶上有一幅此刻的影像也有過去和將來的諸多
> 影像，但在螢幕上只有此刻的那一幅。
>
> 如果時間指的是改變的可能性，我們便不可以說「時
> 間流逝」。它看上去就好比說，記憶是對於本來清晰地放
> 在眼前的事物的一幅眩淡影像……舉例說「光學幻覺」，
> 這用詞使人以為那是錯誤，即使根本沒有錯。
>
> ──奧地利哲學家維根斯坦[1]

　　台灣深藏美麗島魂。上一冊以具象的「亞地靈」來描述這
種難以說準、說清的精要，論及的《悲情城市》和《返校》都是
十分沉重的電影。我從台灣學者陳光興的著作開始，以影論台，
推展出帝國之眼的電影版本──索倫巨眼──和它的對應物，亦
即前者推導出的湯姆·龐巴迪（Tom Bombadil）式猜想。我還特
別探究了「詩與文清」，即《悲情城市》中梁朝偉一角和他的藝
術家原型，也談到了《返校》這遊戲改編作的種種意涵。我不認

1　原文：On the film strip there is a present picture and past and future
　　pictures: but on the screen there is only the present. We cannot say "time
　　flows" if by time we mean the possibility of change. --It also appears to us
　　as though memory were a faint picture of what we originally had before us
　　in full clarity... The phrase "optical illusion", for example, gives the idea of a
　　mistake, even when there is none. (Wittgenstein 1998, p.15)

為我的著作能夠完全說清楚這些佳作個中的奧妙,不過在瑕疵背後,至少不是毫無得著的。那也就是以電影來推展文化主體理論的思路。

台灣篇本來只是半頁大綱。寫著寫著,發現課題太大。也由於我不是本地人,對台灣的很多事物感到陌生又興奮,重頭考究起來,又都有新意。這注定是班門弄斧。港人跟台人同在華語世界,又隔了片海,說是絕對的他者或同者皆不盡然。這種「類同者」——姑且這樣說——的狀態或許有利拋磚引玉,帶來一點點新角度。今次討論的是比前著輕鬆一點的作品。輕鬆幽默不等如言之無物,細看之下更令人感到台灣這小島背負著不合比例的重量。希望諸君不吝指教。同時藉此機會感謝台灣出版社和編輯給予這系列得以連續免費出版的機會。跟這本書中論及的電影創作情況一樣,港台合作向來十分難得。

有關書名,再三考量下在英語名加上副題成為「The 7th Art Treatise III: Actuality and Odyssey」,對應的意思是《第七藝術論 III:屬實與史詩》。至於中文書名用上人名,是因為華語讀者對這些電影人感到熟悉,我希望更多人因而接觸到這本嘗試加深文化內涵的讀物。除了接觸面,本也有寫作上的考量。讀過《罪與罰》(*Crime and Punishment*)、《規訓與懲罰:監獄的誕生》(*Surveiller et punir: Naissance de la prison*)等經典,一直很希望有機會寫這種重量的著作。寫不到祈許之高度,至少門面上不要太失禮。

書名抽象，得體的代價是往往使人敬而遠之。我的第二本著作《警教論》（PT2）到最後階段有另一候選書名《警與教》。當時兼顧跟系列前作《警國論》的統一性才作罷，也避免過於抽象。繞了一個圈，終於有機會實現了。有趣的是，中英語名互有所指這做法在電影名字翻譯上十分常見。

概念上，「Actuality」是《第七藝I》原創「縱時性」（transience of actualities）的元件。而「Odyssey」乃古希臘荷馬所著的《奧德賽》，現在幾乎是傳說史詩的代名詞；劉鎮偉、周星馳的經典西遊系列英語名全用上西方世界熟悉的概念，月光寶盒變成「Pandora's Box」即潘朵拉的盒子，而電影名索性叫*A Chinese Odyssey*。除了呼應文本對象，我使用「屬實與史詩」上的另一重意思則分別見於這本書前半部分推論出屬實性，繼而在後半部分鑑讀兩大中國傳說人物史詩之旅的屬實之處。史詩寫傳說、傳奇人物的故事，而今冊就是從佛寫到月老再到孫悟空。我看這個書名頗能概括內容，也適合英語語境上的慣常用法。

在這一冊，我會承接上一冊的線索，調查台灣光影背後的文化主體，推論出「幻幕鏡」這原創概念。電影在華語中有電光影戲的語源意思，而西方亦有跟《聖經》相關的詞屏一說。我將會引伸這個概念，進行在地的知識建構，以此來看出虛構與屬實之間的分別。在討論了屬實性之後，佛教用語「彼岸」——一個象徵死亡與希望的圖騰——被抽取出來重點討論。此外亦會論及一些明顯虛構但屬實的後現代作品。此冊的主要文本為《大佛普拉

斯》、《月老》和劉鎮偉、周星馳版本的《西遊記第壹佰零壹回之月光寶盒》（編按：台灣片名為《齊天大聖東遊記》）和《西遊記大結局之仙履奇緣》（編按：台灣片名為《齊天大聖西遊記》）（下合稱《西遊》）。

現在就來撥開幻幕，揭開寶盒，開始第七藝術第三次光影之旅——

電影論・著台港。

幻幕鏡

GLAMOUR SCREEN

第一節　上帝措詞
續《第七藝（I）、（II）》

> 幻燈（magic lantern）這種視覺技術於1659年由荷蘭物理
> 學家Christiaan Huygens發明（Mannoni, 2000）……傳入中
> 國甚早，早在清代初中期由傳教士帶入中國，首先在宮廷
> 皇室流行，後在民間廣受歡迎，蘇州等地甚至有了成熟的
> 包括幻燈在內的光學機具製造產業……
> 晚清中國出現的各種西洋視覺機巧，構成了一個電影出現
> 的前史與同史，當後世學者強調電影之嶄新性與獨特性的
> 時候，在某種程度上是將電影割裂和孤立於同時代的各種
> 豐富的視覺文化……實際上，時人對此從不疑惑，只是後
> 人患有健忘症。發掘電影前史，並非僅僅是一種科技史的
> 視野，而更蘊藏一種視覺現代性的問題意識。
>
> ——〈從幻燈到電影：視覺現代性的脈絡〉
> 北京大學藝術理論學者唐宏峰（2016, p.192-3, 207-8）

　　人生如戲，書本亦然。《第七藝》第一冊有如長篇電影的第
一部，最後留下了懸念，故事有待延續。那伏線就是「詞屏」一
說。《第七藝》系列為了達到借影立論之目的，要利用一地電影
來探討其文藝主體和當代挑戰，思想上我亦盡量利用當地素材，

除了尊重，亦想忠於原地去發展知識，而非簡單接駁他者學說來說明我們一己之事。

詞屏確是西方來的。這個美國文學理論者伯克（Kenneth Burke）的概念叫「terministic screen」，顧名思義是以螢幕中富有不同名詞的切入點，去理解人們怎樣接收和理解這些外在資訊。縱然這概念不具太多的西方獨有的性質，我還是很想知道台灣在地者如何理解和使用它。在台灣學界的應用上，我注意到台灣中央研究院院士、歷史學家王汎森教授的說法。王汎森在攻讀普林斯頓博士時曾師從余英時，是學問家。他使用詞屏概念時，觀察的不是瑣碎小事，而是國族層面，用以理解梁啟超在晚清時期中推動戊戌變法和君主立憲時的論著。我之後會回到這一點。

打開天眼

我們在研究電影、讀本、話劇等不同的文化藝術形式時，多有對其創作風格的探討。譬如對「作者電影」，評論人多會集中討論其個人風格在展現一些常見題材時的不同詮釋。在進行文藝創作時，很多創作者都會創造出一種語言和文法，例如電影內容和拍攝手法上的。鑑賞者會相應地建立一種觀看作品的方式，用以理解當中的電影語言。如果用簡單形象化的手法來表達，此類過程則相當類似兩個人之交流，如何理解對方不只在於內容，還要揣摩表情、語境、談吐、禮儀等等。這跟我一路以來的語言哲

學關懷十分相關。畢竟以上的交流是可以利用維根斯坦（Ludwig Josef Johann Wittgenstein）的語言遊戲概念來促進理解的。語言遊戲不只重於用詞，而是一個語理與動作兼備的概念。

> 「語言遊戲」這個術語希望可以帶出一個事實，訴說語言是一種活動或一種生命形式的一部分。透過以下和其他例子檢視語言遊戲的多樣性：作出命令，和遵守它們——形容一件物品的外表，或提供它的量度——由形容開始建築一件物品（一幅畫）——報告一件事——猜測一件事。
> （PI 23 in Wittgenstein 1958, p.11）

　　維根斯坦的想法是意義在實踐中產生，這些實踐就好像童謠或者遊戲一樣，在多方交流互動之下產生出相應的語法和用語習慣，以及事物的意思。語言遊戲就是將這過程視為一種語言上的交流，它不一定是如字典定義一般死板，也不如語言學家定奪用法與用意是否正確一樣黑白分明。利用這個概念，我們可以理解人類是怎樣互相理解、規則如何定下來和事物的真正意義何在。以他的看法，這就是一套解釋人類行為的框架。這也是我在前著中的啟發出理論推展的基礎。（見PT1, PT2）

　　這似乎在很多方面都跟電影觀賞的過程有關。哈佛大學電影與視覺系訪問講師Rennebohm正確地指出了維根斯坦於電影上直接著墨不多，卻對電影哲學這一領域產生了一定影響，包括時間

的本質、現象式經驗和主體性。維根斯坦有對現實存疑的態度，一度思考過笛卡兒（René Descartes）著名的難題：人們到底活在現實還是夢中？例如華語世界影史上，由清朝幻燈至今，電影無疑帶著奇幻的色彩，在影像史學上甚至有使現實變得難以分清的效果。Rennebohm從維根斯坦的電影觀說到其倫理觀，她的結論是重要的：「維氏倫理試圖發揮出他認為電影應有之效——使人有能力去用『新視野』看待一己視野，以此作為一種看待事物的方式，並且為一己於世界之存在打開倫理—存在主義上的種種可能性。」[1]

維根斯坦的學說體系巨大且複雜。我曾經在前著中花了一定篇幅來說明，依然有不少讀者表示難以理解。要在這本借影立論的書籍中詳細說明是不可能的。即便如此，他的哲學中確實使有人有「打開天眼」的感覺，讀後世界好像變了樣。如果結合其「生命形式」之說，打開天眼也可被視為一種生命形式，故此亦有透過實踐電影的創作、觀賞及因而發生的互動、影響，去擴大電影之於我們的意義，實現一種不止於娛樂消遣的生活哲學。維根斯坦哲學很深刻，亦跟我們要討論的主題略帶距離，如果要抽絲剝繭地發掘這些電影的內容，研究者們務必要找到一些更相近的思想資源。

[1] 原文：Wittgenstein's ethics want to work in the way he feels film can--by enabling one to "see anew" one's way of seeing as a way of seeing, thus opening new ethical-existential possibilities for one's way of being in the world. (2020)

虛實門隙

　　詞屏的伏筆出現在第一本《第七藝》，而在《第七藝II》中，我留下了有關歷史電影的伏筆，關乎十分重要的電影判別能力。在日常語言中，我們會說：「**發生的事就像電影一樣。**」這個形容表示的是事情的不現實，彷彿電影的不現實性是理所當然的。有例外嗎？從美國奧斯卡金像獎到台灣的台北電影節、金馬獎，都設有最佳紀錄片的獎項。這一點勾起了我的興趣。或者一般人想像的電影形象是相當保守和狹窄的。

　　我想窺探一下紀錄片跟電影之間的時而顯著又時而模糊的縫隙。有些電影如《臥虎藏龍》、《教父》（*The Godfather*）、《悲情城市》、《星球大戰》（*Star Wars*，編按：台灣譯名為《星際大戰》）等等，都是可以一眼看出跟紀錄片不同的。我也猛然想起史詩式鉅著《魔戒》（*The Lord of the Rings*），也是前著中對應索倫巨眼（陳光興說的帝國之眼的電影具象版）的「湯姆・龐巴迪式猜想」之啟發文本。我想說的不是《魔戒》本身，縱那確是作者編寫人類紀元前歷史的企圖（有關的考查文章見AC1, p.117），是一種虛構的歷史電影，但確實跟現實有可輕易發現的分別。

　　那麼有什麼電影是特別跟紀錄片相似的？義守大學通識教育中心教授羅志平扼要地說明了紀錄片與電影兩者之別：「紀錄

片的發展，只有短短的一百年，與電影的歷史差不多。歷史電影是重建歷史現場，紀錄片則是當下的情境呈現。前者的歷史詮釋權掌握在導演和編劇手中，後者則是取決於攝影師或剪輯師，最終則是製作人意志的展現。」（2013, p.9）要詳細說清兩者之別似乎是強人所難。不過從羅志平的說法中，至少可以有基礎的認知。如果非要簡化，就是呈現與重現的分別，而兩者的最終詮釋權都在製作人手中。換言之，即使是紀錄片也是不可能完全地中立客觀，跟現實還是有一段頗大的距離。

導演彼得‧傑克森（Peter Jackson）自從完成了《魔戒》和續作《哈比人》（*The Hobbit*）的一系列拍攝工作之後，拍了講述第一次世界大戰的《他們不再老去》（*They Shall Not Grow Old*, 2018）。他利用英國廣播公司和英國帝國戰爭博物館的材料，特別經過替黑白底片加上顏色的工序，嘗試拍出當年當兵參戰的畫面。在《他們不再老去》之後，他又開展了有關英國樂隊披頭四（The Beatles）的紀錄片工作。

《他們不再老去》如果是以原色亦即是黑白色來上映，觀眾可以第一時間便說出其與電影的差異性。經了上色又經曾拍《魔戒》和偽紀錄片*Forgotten Silver*（1995）的導演彼得‧傑克森的處理，老兵以一種奇特的現代方式重現人們眼前，既真實又不真實。「發生的事就像電影一樣」不再適用。類似的概念在學界早有談論。經過台灣學者的努力和台灣資訊的流通，我觀察到在這方面的研究中台灣比其他華語地區有所領先，而且相關學說的影

響不只侷限在大學，也到了中學和大眾之間。這就是我在AT2尾聲時提及的「影視史學」。

影視史學來自美國歷史學者懷特創的「historiophoty」，與之相對的則是書寫史學「historiography」（White 1988）；中興大學歷史系教授周樑楷將懷特的想法引入台灣，以專文翻譯，自此影視史學進入了大眾視野。在周樑楷譯本（1993）中，懷特的原始定義是：「我所謂『影視史學』，是指以視覺的影像和影片的論述，傳達歷史以及我們對歷史的見解；而『書寫史學』則是指，以口傳的意象以及書寫的論述所傳達的歷史。」這是很有趣的說法。尤其在現代科技輔助下，人們要復修和重現一些舊年代的原材不再是天方夜譚，就好像《他們不再老去》一例。

不過有利有弊，同樣的事情出現使真實和虛構的界線比以前更模糊，而在一些極端的情況下，「以假亂真」甚至會帶來認知上的困難。其中一個例子就是歷史劇。很多這類劇集都以逼真的道具和手法，拍攝出近乎紀錄片的質感。與此同時歷史劇往往因應諸種限制和企圖而對歷史有一定潤飾，更甚者會有修正。在這種情況下，要判斷電影的虛實似乎不再是流於表面的任務，而是防止被誤導，也防止人們誤讀歷史。歷史電影可以混淆人們的認知，甚至顛倒黑白，改寫是非。

懷特原文中的用詞是以詞首「historio-」配上兩組詞根而成。該兩組詞根就是「photography」分解後的元件。這個觀察確實是跟電影的技術源頭有關的。拍攝技術是舶來物。十九世紀的

日本稱之為「寫真」（photograph）；同時期的華語世界中，中國已有「照相」這個本族詞。根據義大利羅馬大學東方研究系教授馬西尼（Federico Masini）的《現代漢語詞彙的形成——十九世紀漢語外來詞研究》（*The Formation of Modern Chinese Lexicon and its Evolution toward a National Language: The Period from 1840 to 1898*）考究，「寫真」的本意為「畫人的真容」、「肖像畫」或「如實描繪事物」。（1997, p.254）這用法跟懷特所指的很相似。另一方面，現今用語中的複合詞「歷史」來自日本，是原語漢字借詞，漢語本意為「過去事實的記載」，而在當時積極引進西學的日本則指「歷史事實」，兩者強調的重點不同，見微知著。

　　此外，周樑楷在介紹影像史學時稱：「大約一百年前發明電影時，就已經開始拍攝一些劇情片和紀錄片。不過，從那個時候開始，一直到一九六零年代，大致來講，專業史家一直非常輕視影片上所呈現的歷史事實。」（1993b）他認為大眾的關注由底層而起，而專家的關注則更晚，在八十年代才開始。以上引文是研討會的內容，當然不可能將整個電影在華語區的歷史脈絡一一說清，那不是周樑楷分享的本意。周樑楷的說法卻會引起想像——那麼一百多年前電影發明之前，到底有沒有發生什麼有助我們理解電影意涵的事物？

　　如果要鑽牛角尖地補遺的話，就會發現中國在十七世紀便有「與電影的基本原理是大體一致的」（唐宏峰2016, p.193）的事物出現。那就是本節引文中說及的「幻燈」。北京大學藝術理論

學者唐宏峰指出：

> 這種技術使用光源將透光的玻璃畫片內容投射到白牆或幕
> 布上。幻燈傳入中國甚早，早在清代初中期由傳教士帶入
> 中國，首先在宮廷皇室流行，後在民間廣受歡迎，蘇州等
> 地甚至有了成熟的包括幻燈在內的光學機具製造產業……
> 西洋景觀之「水陸舟車、起居飲食」對於晚清國人來說，
> 無非新奇與幻境。這種虛幻與奇觀的感受既是技術上與形
> 式上的（虛擬影像，逼真神奇），又是內容上的（異域題
> 材，奇觀幻境）。而這種形式和內容上的雙重相似，更
> 容易使時人不那麼區分幻燈和電影，至少將它們看作是
> 類似性質的視覺娛樂活動，而非今人截然區分二者……將
> 電影與其他視覺媒介聯繫起來進行考察，是近年來早期電
> 影史研究的新趨勢，所謂電影考古學（archaeology of the
> cinema）或媒介考古學（media archaeology）（Huhtamo
> & Parikka, 2011; Mannoni, 2000）。（2016, p.192-3,207-
> 8；亦見AT1第二節）

　　新興的研究有傾向將感知經驗的歷史脈絡劃分出電影的「前
史與同史」，唐宏峰認為是「後人患有健忘症。」「健忘症」的
形容實在是耐人尋味，彷彿是在塑造歷史的幽靈，勾出本身應有
的失落記憶。如果所言屬實，我們在探索電影中的虛實的同時，

似乎還要認清當中的「問題意識」，嘗試去還原一些已不可考的集體記憶。結合我們早前「打開天眼」的電影語言研究方向，看來兩本論著的伏筆終於得以組成思路，連起各點，針對詞屏一說有了實在的探求必要。

《聖經》內的上帝措詞

用語言學上的概念來理解社會並不是孤例。王汎森利用的是維根斯坦以外的另一條進路（編按：指「取徑」），他對詞屏的興趣起點是一個較大的範圍，即「措詞」，也就是我在PT2用日常生活例了中兩個人如何理解對方時的其中一環。可是史學不同日常經驗，它需要嚴謹得多的思維驗證，方可決定研究走向產生出的是有用的材料而不是歪理或空談。王汎森的思考相當深邃，他首先形象化地指出措詞在歷史研究上的功能：「史學家的『措詞』（logology）就像一面明鏡，能夠反映書寫者如何定義『歷史』的範疇、想像歷史事件的發生、篩選歷史寫作的內容，進而將人們看歷史的視角導向特定的方向。」

這個解釋相當仔細，卻又包羅萬有。歷史知識的範圍、發生經過、詮釋內容，常人沒有史學家的人文素養和經過的專業訓練，基本上很難面面俱圓地都處理好。王汎森似乎也明白到這一點，於是提出了一些概念的在地應用，並將一些外面的學者如義大利文藝哲學家貝尼德托‧克羅采（Benedetto Croce）和美國學

者伯克納入討論，以豐富知識的在地建構：「要為所謂的『措詞』定義範圍其實並不容易，它雖然也包含『修辭』（rhetoric）的層面，但涵蓋與作用的面向卻更為廣泛，史學書寫便是其中之一。他將梁啟超的史學措詞歸納為三類：雙層論證（double argument）、譬喻（in terms of）與詞屏（terministic screen，或譯詞幕）。他表示在構思過程中，受到Benedetto Croce（1866-1952）、Kenneth Burke（1897-1993）等人的影響，並分別舉例說明。」（2021）

　　翻查原著，伯克對詞屏的創造是由兩種對語言的理解方式開始的，分別為「科學家性質」（scientistic）和「劇作家性質」（dramatistic）。前者就是偏向正式的，好像定義和命名之類，對應「是與否」一類的命題；有關後者他則以部落的諺語是由其內部成員的生活方式構成為例，它著重具符號性的行動（symbolic action），對應的是勸勉性的「應然與否」（thou shalt, or thou shalt not）一類的命題。這看來跟維根斯坦在《哲學研究》（*Philosophische Untersuchungen*）中的語言遊戲概念有異曲同工之妙：「我也將會稱包括語言和編織其中動作之整體為『語言遊戲』。」[2]

　　那麼伯克的詞屏確切地指的什麼？它又怎樣擴闊我們對意義生成過程的理解？「即便任何專門用語是一個現實的反映，

[2]　原文：I shall also call the whole, consisting of language and the actions into which it is woven, the "language-game". (PI 7 on Wittgenstein 1958, p.5)

它作為專門用語本質上必定是現實的選取物，在這程度上說它也必定是現實的偏離物。」[3]詞屏可以被理解成特定的命名系統（particular nomenclature）。在伯克的使用中，王汎森談及的生僻詞「logology」指的是類似神學中的詮釋學，就像理解上帝的話語[4]，那些是「關於神之話」（words about God），同時也是「關於話之話」（words about words），近似我們說的「弦外之音」或者「字裡行間」，乃非表面、字面意義。

伯克所說的靈感來源出自約翰福音第一章第一節：「In the beginning was the Word, and the Word was with God, and the Word was God.」（在起初已有聖言：聖言與天主同在，聖言就是天主。）這裡的「word」亦在《聖經》和合本中被翻譯成「道」，其中一個原因是「word」來自古希臘語中的「logos」，而「logos」是一字多解的，指字、演講、論述，也指計算、理性、判斷、理解。（Etymology Dictionary 2022）無論在日常用語還是專科論述的層面，所說的和所指的是不必然相同的。當中含意有待細意觀讀、詮釋、斟酌而成。

伯克用了一個跟我們以上和以下討論都很貼切的例子去說明詞屏之用，包括照片、寫真性和紀錄片性質。他說：「當我在說

[3] 原文：Even if any given terminology is a reflection of reality, by its very nature as a terminology it must be a selection of reality; and to this extent it must function also as a deflection of reality.（Burke，見Bizzell et al. 2001, p.1341）

[4] 這無疑使人想起AT2中非具象亞地靈在語言面向上的理解。

『詞屏』時，我的腦海中特別浮現一些我見過的照片。它們是有關相同物件的不同照片，不同在於它們是分別使用不同的顏色濾鏡來拍成的。這裡有些什麼如此『具事實性』，是因為一張照片揭示了質感甚或形態上的多種值得注意的差別，這視乎使用了何種顏色濾鏡來作對於紀錄對象的紀錄片式描述。」[5]他接著舉了另一例，一個人作了夢，並尋求佛洛依德（Sigmund Freud）派或者榮格（Carl Jung）派分析治療師的協助。同一個夢會因應不同學派的顏色濾鏡而產生出對事件本質在感知、紀錄和詮釋上的差異。他又援引英國哲學家邊沁（Jeremy Bentham）指出所有有關心理狀態和社會政治之類的專有用詞都必然是虛構的，人們必須從實體的國度借用言語去形容它們。

　　詞屏是西方來的概念，更可往上追溯至希臘語言和《聖經》。我們不須適得其反地固步自封，特意使用一地素材而完全忽略外地的學問發展。不過如果想擺脫西方學說壟斷的狀態，有需要去重新檢視思想中有否東方不適用的元素。譬如說，在討論《月老》和台灣現代社會情況時，便會發現韋伯（Max Weber）

5　原文：When I speak of "terministic screens," I have particularly in mind some photographs I once saw. They were different photographs of the same objects, the difference being that they were made with different color filters. Here something so "factual" as a photograph revealed notable distinctions in texture, and even in form, depending upon which color filter was used for the documentary description of the event being recorded... the "same" dream will be subjected to a different color filter, with corresponding differences in the nature of the event as perceived, recorded, and interpreted. （Burke，見 Bizzell et al. 2001, p.1341）

有陳述過中國社會的弊端，非完全無理，卻隱藏歐洲中心主義思想，理應謹慎看待，不應不假思索地全盤接受。之後我們會回到這一點。在此之前，我們可以看看王汎森是怎樣利用這概念，應用上又有什麼需注意。

> 「詞屏」是指人們傾向使用的某些特定詞彙，這些詞彙會為使用者建造一種參考的框架，從而影響其思維，如同某種篩選、過濾的程序般，界定他們對事物的認知與想像……在這些詞屏的影響下，同樣的史事會在不同人筆下呈現出各異的風貌，並認為若仔細探究史家所用的措詞，將能看出除了一般所重視的史學思想之外，還可以看出史家的書寫方向、選擇史事、過濾篩選，並隱然影響著歷史詮釋的細微之處。（王汎森2011）

他舉例指梁啟超提倡的「『新史學』定義在『敘述人群進化之現象』、且能從中找出通則的範疇，故『進化的』、『非進化的』、『歷史的』、『非歷史的』、『有史的』、『無史的』等詞屏頻繁出現在其該段時期的著述中。」（ibid）

詞屏在王汎森對梁啟超的研究中特別重要，有其時代因素。清末時期，大量西方概念湧入，在歷史關口社會變革需要論述支持的同時，亦有不少新概念需要用上新字來表達。在AT1我便指出過中國駐日本公使館參贊的黃遵憲在引入外來新詞上有很大影

響，他在《日本國志》介紹了不少原語借詞如「藝術」（art）、「歷史」（history）、「宗教」（religion）和回歸借詞如「傳播」（diffuse）等等。馬西尼認為黃遵憲影響過梁啟超，有些新字亦被後者使用而廣泛傳開了。

也是因為有這樣的歷史緣由，加上「在清末民初的反滿氛圍下……在敘述歷史人物作為的同時，亦包含了涉及時代意識形態的評判，從而構成一種雙元論證」，（王汎森2011）使得梁啟超的專有用詞用法值得研究，那就是伯克說的「命名系統」。而如伯克所說的照片顏色濾鏡例子，這可以反映出「真實性」，是有待感知、紀錄和詮釋出的「事件本質」。這個事件本質才是王汎森使用的意圖，伯克學說沒有凌駕其知識論上的目的，那只是一種方法。王汎森更指出即使未受過專業訓練的人士的作品會出現一些瑕疵，好像報人出身的梁啟超和日本的歷史學者內藤湖南，「其著作由今天來看應也能歸入公共史學的範疇……憑藉自身聰明才氣駕馭各種材料，進而成為深具影響力的學者。」（ibid）

例子一：大佛

伯克說的「具事實性」，或者王汎森說的包含敘述與評判的「雙元論證」，我認為都指向了一個了解電影的方向，也能回答較早前有關電影與紀錄片之別的問題。這種性質，姑且先併合成雙元事實性，是具有兩個基本面向的。一個是現實，我們看得

到，感受得到，活在其中；另一個是經過濾鏡的東西，那也是具事實性的，卻又是有待詮釋的。我們甚至可以將維根斯坦的「可堪深邃思考性」（intelligibility）放在一起思考，所謂的「紀錄和詮釋」不是一種描述事實的狀態，更多是要放著一己主張才稱得上是詮釋。即使退一百步，少談詮釋，多談紀錄，根據早前羅志平扼要的說明，也是「取決於攝影師或剪輯師，最終則是製作人意志的展現」。

我想用一個例子更具體地說明此處的差異。導演黃信堯的作品，台灣電影《大佛普拉斯》（下稱《大佛》）曾奪得台灣金馬獎的最佳新導演、最佳改編劇本（「原著」是黃信堯的短片作品），台北電影獎的百萬首獎和最佳劇情長片獎，更榮獲當年的香港電影金像獎的最佳兩岸華語電影。黃信堯其實不是新導演，只是他拍紀錄片居多。最佳新導演獎項分類卻可看出紀錄片和電影的分類困難。

一般在資本市場的邏輯下，觀眾須首先掌握電影的基本性質，才能被吸引購票入場。如果不看預告片而單憑文字，如此一來有可能掉進只有伯克說的「科學家式」或維根斯坦的「語言」式陷阱。我想把這個明顯的標籤也塗抹掉。

舉例說，現在是有朋友邀請，你事先根本不知道看的是什麼電影，不過你聽說過黃信堯，知道他拍過很多紀錄片，亦有得過獎。你首先聽到的是一段台語獨白：

各位觀眾朋友大家好，這部電影是由華文創和甜蜜生活聯合提供，由業界最專業的甜蜜生活來製作。〔基於電影是如此籠統的說法，你不以為然。〕我們邀請業界最難相處的葉女士和鍾先生來擔任監製。我是始終如一的導演，阿堯啊。在電影的放映過程當中，我會三不五時〔閩南語，指時常〕出來講幾句話，宣傳一下個人的理念，順便解釋劇情。請大家慢慢看。就先不打擾。需要的時候我才再出來。

　　這種紀錄片旁白的方式不讓你感覺陌生，不管是探索頻道（Discovery Channel）還是國家地理（National Geographic）影片，你接觸過很多次。接著你發現聽著獨白時的背景音樂，原來是接下來畫面中的樂手所奏的。一群人看來穿著不太整齊的制服，後面有一輛靈車。似乎是有人去世了。鏡頭是黑白的。你分不清這是不是紀錄片導演新片的劇情。他們在雜草中前行，旁邊有一個湖。畫面是淡定和寫實的。你清楚這不是那種充滿電腦特效或者《魔戒》一樣的一眼便知虛構的電影，也知道這不是仿真的歷史紀錄片。片中人繼續打著鼓，吹奏樂器，表現得不專業。你開始懷疑獨白所說的「業界最專業」是導演的玩笑。再接著你看著放滿雜物的小車在顛簸中前進的畫面。畫面沒有商業片常有的流線型拍攝手法，你不知道這是拍攝還是紀錄——還是兩者很多時候是同一回事（「film」除了電影也有紀錄片、底片的意

思）。《大佛》中充滿這些生活小節的鏡頭，有在馬路的，有在垃圾場的、醫院的、爛地的，鏡頭就在一定距離中拍攝，沒有特別介入，也沒有渲染。

你斷不會突兀地說：「**發生的事就像電影一樣。**」

一直去到第五分鐘，你看到一尊大佛，它的頭被凌空吊著，背後有煙霧。你聯想起這有點像以往年代的武俠片，運功療傷或者進入異境的場面。大佛的頭部空間中鑽出了一個工人，他們正組裝大佛。你記得導演開場時諷刺監製是「業界最難相處」的人，你以為只是一個令觀眾入戲的玩笑，還以為自己聽錯。他第二次介入時說：

> 這個工廠大家都很關懷對方的老母。那是一種人與人之間的關懷。〔作者按：你想起一部戲謔如來佛祖的周星馳電影，「我只不過想研究一下人與人之間的一些微妙的感情」，見第五節。〕菜脯白天的工作都是兼差的。正式的工作是在這當夜班警衛。他會順便在大家下班前把工廠打掃一下。

接著大佛被打響，產生了強烈聲音共鳴。自開場的送葬場面後就沒有過音樂，此時背後徐徐響起挑情一般的電吉他撥弦聲，然後在音樂襯托，你看到一個穿著西裝的男人正摸一位女士的屁股，一行數人走進工廠，有人問：「佛頭怎麼會這樣？」導演接

著介紹劇情說：

> 在前面大小聲的，是工廠的老闆啟文。〔作者按：你看到
> 他的手摸竟然向女士的臀部中間，心想這太過分吧……〕
> 在後面摸屁股的，是高委員和他的助理瓦樂莉。雖然高委
> 員的戲分不多，但是他奮鬥的過程值得我們來介紹……自
> 從瓦樂莉來了之後，高委員的紅木桌就突然多了一片木
> 板，主要是方便瓦樂莉辦公……

你開始肯定這電影的格調，充滿「幹話」。你開始聞到**電影**
的性質。此影片充滿了對現實的描述，這種擁權且好色的政客形
象幾乎是一種常見定型。說真正感受到戲劇性，可能要到你後來
看著大佛藏屍，被震驚到的一刻為止。以上的例子中可以看出電
影中的虛實性。它是「拍出來」而不是用特技「畫出來」的，即
使如此有時我們也未必能馬上意識到其事實性，到底是紀錄片的
一種，還是電影的一種。

例子二：鋼鐵人

在上一冊中，我給過另一個形象化的外國例子。因為篇幅關
係，我沒有詳細說明，現在請先讀一遍：

在2016年的《美國隊長3：英雄內戰》（Captain America: Civil War）中便出現過主角走在不存在的過去投射中的情節。在這一幕中，觀眾看著年輕時的鋼鐵人跟父母的互動，最後一刻成年的鋼鐵人跟自己的年輕投影出現在同一影框中，實現了最根本形式的繁我自省。那是假的嗎？可能是錯覺，或者是個夢。換言之，當中虛與實的界線不是從理性作為起點（成年鋼鐵人的陰影出現），而是透過成年鋼鐵人嘗試吹熄蠟燭不果而呈現的。因此我們知道那戲中屬於鋼鐵人的回憶片段不是如紀錄片一樣「真實」，可是如果缺少吹熄蠟燭這企圖，觀眾便會誤以為那至少是「屬實」的。「真實」和「屬實」就這樣被混淆了。（AT2, p.157-8）

　　鋼鐵人在首部出場的漫威電影中已經是一個中年漢。在以上片段中首先出現的卻是年輕的他。當時出現的可能是鋼鐵人的回憶，可能是直接在拍他的童年，穿插在電影主線當中，也可能是一個夢境。換言之那確實可能是戲內屬於鋼鐵人的真實歷史，是事件的事實，而非對事件本質的「事實性」。

　　屬實是我利用以作更準確陳述的詞彙，它主宰了一些接下來的書寫方向，指的是「具事實性」，亦即是詮釋之後發現具有反映事實的特徵。它是有意義的，就像以上的超級英雄電影分明是虛構的，但它可以反映到一定的社會面貌，從而使它沒有脫離

現實，甚至具有深刻的「人與人之間的關懷」。（有論者便認為《美國隊長3：英雄內戰》突顯了後冷戰年代身分錯亂問題。）超級英雄片不是真實的（factual），卻可以是屬實的（actual）。觀眾真正意識到該片後未必是真的回憶，而是模擬出來，可能是憑空的想像，則要到鋼鐵人嘗試吹熄蠟燭，卻發現怎樣都吹不了為止。因此我們才知道那根本無關事實與否，是虛構戲中的一幕虛構戲。

容我稍為提醒一下新讀者。自《第七藝》以降，縱時理論的框架隱含了呼之欲出的屬實性質。縱時性的英語對應詞是「transience of actualities」，除了解作縱疊的「transience」，也有以「actual」的名詞「actuality」為概念的另一部分，指「存在於現實的狀態（OED 2022- transient; actuality），源自法語中現多指新聞時事的『actualité』，亦解『符合當下事物的性質』（Larousse 2022- actualité）。相關詞『actualization』有實現的意思。」縱時性則是「奇點的一個特質，用以描述失去正統、沒宿命可言下發生之事。承接維根斯坦的自然歷史說和上一章內的啟發，那裡不存在過去和未來，時間像摺了起來，充斥未來的沉積物（「歷史的痕跡」）和過去為本的預言；倖存的盡在當下，同時發生，因此叫縱時性。」（AT1第一節章節末註解和第二節）

這種「存在於現實的狀態」或者「符合當下事物的性質」都可以描繪出我想說的屬實特質。它不是等同於現實，而是現實的一種描述，這種描述卻不同紀實，而是經過詮釋的主張。電影

不同於新聞或者公告，它不必要是客觀的，就像很多人不會要求電影拍得客觀一樣。觀眾想知道的往往更多是創作者的想法，想感受創作者獨有的風格。這種屬實是我認為能夠辨認電影好壞優劣的一個本質指標。即使「本質」在這裡也是一種具事實性的陳述，卻不再受到理性牢籠的限制，人可以自由地思辯出作品的好與壞、善與惡，反而是對現實有所裨益的做法。

詞屏與幻幕

　　詞屏　說在我看來是十分形象化的概念。它就像天造地設用來說電影一樣。仔細想想，電影從台詞、戲中出現的文字、標語、字幕，到電影的抽象語言如色彩、表情、天氣（譬如《悲情城市》中的浪潮拍岸或九把刀（原名：柯景騰）故事常出現的地震）等等，就像一塊塊生動的詞屏顯示板。角色的性格、劇情的走向、故事的結局，無不由演員和景物的語言和行動來構成。這樣說來好像不管什麼都能這樣概括地包含在內。不過，有關這種使用維根斯坦「語言遊戲」概念的弱點，我在前作著眼於語言哲學時已經處理過。有些場面是流動性、多樣性和互動性不強的，例如收銀處見到的人身分比較固定、行為比較單一、互動性亦不強，利用這類框架來思考便未必有好處。

　　幻幕就是結合電影奇幻之始的概念，如幻燈之窗、電影銀幕、虛擬裝置，也如孫悟空在《西遊記》中的照妖鏡，透過華語

電影史中的奇幻技法，透視出屬實與紀實的在地鏡子，去評鑑電影內的語言。（在劉鎮偉導、周星馳主演的《西遊記》中，照妖鏡無法照出尚未跟其本相聯結的主角真身，直至他意識到其天命，才能照出其本相。）屬實與否是帶有時空上的強烈特定正統性的。如之前鋪排所言，一套紀錄片是紀實的，因此沒有屬實與否的問題；它是認真的（即不是有待辨認真偽的），有其存在意義，但在記下歷史痕跡而不在預言性（即使可有一定程度的啟示）。例如《大佛普拉斯》是具紀實風格的，具有「虛構的紀錄片」性質，但戲劇處理方才矛盾地使它有了縱時性亦顯示出屬實性質。又例如《月老》是明顯虛構的，不紀實，但其有待精神分析出的潛意識無我慾求卻是屬實的。具縱時性的屬於好的作品，屬實程度則是其電影是否毫無意義的量度指標。

在這樣的框架下我們可以得出一點初步概念。我認為有藉著電影在華語世界的歷史脈絡，建立在地知識概念的可能。一部具縱時性的電影就算未必紀實都必然是屬實的。具縱時性的是好的作品；好的作品卻不一定縱時，它可以僅僅是有一定屬實程度的；一部差劣品則不屬實，談不上縱時與否；紀錄片本質上是偏向紀錄已發生的事，這樣卻無阻一些紀錄片可以是出色的，關鍵在於其屬實性，類似人們常說的「反映到社會問題」，即使遠不盡然；紀錄片價值亦可用此角度解釋（即使大部分人都用認同好的紀錄片的價值），它可以有剪接和蒙太奇，卻不可能像電影般開展出一樣的縱時性空間，只要直白描繪之外屬實，便有其重

要性。

　　跟常理違背，屬實與否不是根據表面上是否跟客觀事實一致而定（它大可是虛構的；另外，否則所有紀錄片都必然是屬實的，也必然是好的），而是有待觀讀而出的。這給我的文學主張增添了一層「屬實」的意思和實在的氣味：

　　　觀讀過後，方為真實。（TS1, p.87）

第二節　透光門縫
《大佛普拉斯》黃信堯

看到這尊佛哦，佛光普照，看得心情就這樣靜下來。〔眾
人：阿彌陀佛，阿彌陀佛，阿彌陀佛，阿彌陀佛……〕

——《大佛》對白

烏雲步步進逼，逼使房間的窗簾死寂地飄，飄著飄著直到
又落得死寂之前，前方唐樓的霓虹燈光趁機透入，入鏡的
滿是起行時揚起的塵埃。萬暗自有生命，凡是生命必有裂
紋。不去打理，才別來無恙。

——《古卷首部曲：巴別人》林慎（TS1, p.13）

《大佛》有關——關乎亦關心——底層人物的生活。它黑白
分明，有誇張而幽默的情節，亦對死亡直言不諱。不禁問：透過
黃信堯的幻幕濾鏡，在戲劇背後，有何屬實之處？

黃信堯是拍紀錄片出身的。紀錄片不是純粹地拍下來就可
以，即使事物對象未必不斷改變，拍攝者依然處於一個不斷改變
的環境之中。黃信堯說：「大家覺得紀錄片就是導演去拍、拍完
也沒人管，其實我不會，要看找到怎樣的監製，以及用什麼心態
跟他討論。像《雲之国》，企劃案跟最後的成品，除了拍攝地點

一樣之外，其他都變了，跟監製對談的過程會改變很多想法，也會讓片子產生變化。」這種變卻是不容易掌握的，尤其在形式轉變之下。黃信堯便說道：「拍劇情片是超乎想像的另一個世界，真的很難。」（Biosmonthly 2017）艱難的處境往往造就出好功夫。初看《大佛》，不會對它獲得各方好評感到驚訝，「發生的就跟電影一樣」有另類發展——「**到底發生了什麼？**」

　　由於《大佛》本土性或者台灣味十分強烈。我有感不可能單從理論出發去了解全貌，因此我會使用多方台灣論者的意見，來作為論述前進的重要燃料。這樣做是有好處的，就是保持在地性。畢竟《大佛》本身就是一部講述在地民眾生活的電影；此做法不好的地方則是可能有另平素，不過在第一節已經深入介紹了此冊的相關理論之後，本節有望可以在這些大量在地素材的幫助下作出合理的延伸，於是乎短處不是完全不能彌補的。

　　有關《大佛》說的是什麼，眾說紛紜。「不要被騙了，雖然《大佛普拉斯》的預告看起來很歡鬧，這其實是個悲傷的故事。」彷彿悲傷是差的，影評人張硯拓轉頭又評說：「喜劇或驚悚或沉重鄉野寫實，《大佛普拉斯》的好就在於它什麼都不是，又什麼都沾了一點……不要被嚇跑了，雖然這故事很悲傷，但它也是溫柔的。裡頭的主角都以各自的方式，愛著這個世界。」（2017）說的跟上一節用《大佛》指出戲劇與紀實之間的形式模糊性有關。他認為《大佛》是荒謬的、階級的、政治的、性別的、異色的，「拉你進去一個荒涼的，困滯的，難以有出口的人

生現場」（ibid）。曾任台北電影展等多個電影獎項評審的簡盈柔指觀眾透過《大佛》：「得以看見台灣那些可愛與不可愛的人事物，重新理解台灣人的不完美……是真正實踐台灣人情味再出發的鏗鏘第一步出路。」（2019）「劇本是影史經典，可惜電影只是尚可。」這評語出自曾任記者的詩人傅紀鋼，不無批判地指出此電影有機會引起「獵奇心態，或者是出於一種對階級位置與貧苦生活的浪漫情懷……把片中的情境浪漫化。」（2018）對這一點導演倒是心知肚明的，黃信堯說過：「我覺得它沒有辦法呈現台灣絕大多數底層生活的樣貌，它只能呈現某一部分。」（甲上娛樂2017）

語言戰

在進入去詮釋出《大佛》之意義前，或許可以先從一些表象入手。電影中鑄造大佛的工廠名叫葛洛伯文創藝術中心。美其名叫做文創藝術中心，其實就是一個雜亂的工場，員工互相「問候老母」。葛洛伯其實是「Globe」的音譯，聯繫文藝，指的就是英語和國際社會的高尚。這種高尚卻是資本家和政治家虛偽地營造的，也是導人向惡的。

藝評記者湯曄正確地指出了《大佛》「情節雖為虛構，但在細節上卻是紀實」（2017）的屬實性，並且認為「電影裡最為『紀實』的畫面，莫過於葛洛伯『文創藝術』（佛像工廠）老闆

黃啟文（Kevin）的行車紀錄器。」稍後我會回到偷窺這一點。目前我們卻可以看出，以英語命名，老闆又起了洋名的地方或許是值得細緻思考的細節，正正揭示了屬實之處。

> 你老闆叫Kevin，我叫肚財，怎麼差那麼多？（《大佛》對白）

《大佛》演員陳竹昇指：「大家對演員有莫名的想像，但我們其實跟肚財一樣……其實沒有，我們一樣窮。以我們兩人選擇的表演類型，是無法賺大錢的。我就是來自社會底層的人，你聽我國語裡常會不自覺切換成台語就知道。」（Elle台灣2017）從字裡行間可以見到即使如今台語經常出現在台灣電影中，音樂上的金曲獎亦有台語獎項，語言在台灣當代社會還是有高低雅俗之分。

台灣的官方語言是什麼？以往大家第一聯想到的就是國語；這叫法也區分了中國大陸說的「普通話」，縱使兩者內容大致相同，也可溝通。在2018年，《國家語言發展法》獲立法院三讀通過，用以「保障臺灣各固有族群使用之自然語言及臺灣手語得以傳承、復振與發展」。在官方文件中，該法律的原意卻不是訂立或另訂一種或多種的官方語言，而是希望能逐步改善「語言消逝或斷層」危機，讓臺灣不同族群的歷史與文化，能夠世代傳承，豐富文化內涵。（文化部2019）在另一篇官方新聞稿中，則更詳

細地說明了台灣語言情況：

> 台灣為多元語言文化國家，如閩南語是僅次於國語使用率
> 和人數最多的語言，分為南部腔、北部腔、內埔腔，海口
> 腔4大腔調……惟因過去歷史影響了各族群語言的自然發
> 展，導致諸多本土族群語言面臨消逝危機，如原住民族語
> 被聯合國教科文組織（UNESCO）認定為嚴重流失及瀕
> 危，連較為通用的台語也發生嚴重世代斷層，有關語言文
> 化之保存與傳承工作實刻不容緩。（行政院2019）[6]

　　以此可見台灣的語言複雜性，遠不是國語與普通話之別可
以比較，社會各界出現了不同意見。一些人士更認為甚至國語和
華語也是應該細緻區分的，[7]例如文字工作者林艾德便認為國語
稱呼不同華語，閩南語又不同台語。譬如說，他援引羅香林著的
《客家研究導論》指出客家文化獨特之處：「把客語當成台語不
但不是稱讚，反而是沒有歷史脈絡且不尊重客家精神的說法……

[6]　省略部份為：「客語亦有通行之四縣腔、海陸腔、大埔腔、饒平腔與詔安腔等5
　　種腔調（另有主張四縣腔宜細分南四縣腔、北四縣腔，而成為6種腔調）；原住
　　民族更有阿美族、泰雅族、賽夏族、布農族、鄒族、邵族、排灣族、魯凱族、
　　卑南族、太魯閣族、撒奇萊雅族、賽德克族、噶瑪蘭族、雅美族（達悟族）、
　　拉阿魯哇族、卡那卡那富族等16族42種語言別。」特此註明，以示尊重。

[7]　相對地，我在著作中多使用華語，本無太大意圖，以示一種比較跨越地域而彼
　　此之間能互相溝通的泛語言特質，亦對特定群體表示尊重。我明白這是一個具
　　爭議的場域，跟本書其他地方一樣，如有冒犯，多不是我的原意，請包涵，亦
　　不妨反映。

經過在地化後這些語源相同的話都成了不同的語言。」（2021）最後一句值得深思和斟酌。

　　國立臺灣師範大學臺灣語文學系副教授劉承賢則認為存在「一地主要族群的語言以該地來命名」的國際慣例，而且「就算兩種語言可以互通，但是命名仍屬於族群的自我權利……應是受政府尊重的基本人權。」因此他認為台灣最大群體使用的本地語就應稱為台灣語文。他又指出在語言學的角度而言，閩南語包含了泉州話、漳州話、潮州話、臺灣話等，彼此間的溝通未必完全沒有障礙。類似的問題亦不只存在於台灣與其他華語區中間。促進台灣和越南交流的台越文化協會理事長陳麗君便曾經指出，教育課程中將新住民和本地語言並列選修的做法「蓄意挑起新舊族群語言傳承的競爭與對立」。（古若文2020）

　　關心語言確實是一地文化的重要體現，亦符合我一直的語言哲學關懷。要掌握一地語言，除了正式的文法、讀音等等，亦要掌握其日常用法、用字傾向、用語習慣等語感元素，十分複雜。我頗明白這種處境。以粵語為例，香港使用者跟廣州的使用者就算在具體上能交流，還是可以從細微處分辨異同；書面用法上就算撇開繁體和簡體之別，亦可以從用字和語感上說得出個大概。不過是否就算兩個不同語言？是否應以一地來稱呼它？縱然情況跟台灣未必完全可比，卻可以從另一角度顯示出問題比想像中更複雜。

　　說回《大佛》，電影內出現過華語、台語（縱然未必所有人

同意，為免離題另行討論，我們暫且這樣稱呼它），還有少許英語。英語代表了「葛洛伯」，跟台語「差這麼多」，是底層主角接觸不到的東西。它的高尚是虛偽且膚淺的，具有批判性。台語跟華語之別不及跟英語之間明顯，不過還是有異，於是陳竹昇才會說：「我就是來自社會底層的人，你聽我國語裡常會不自覺切換成台語就知道。」一地的本地語卻成了底層的標記，本身就是十分諷刺的，亦跟台灣的白色恐怖歷史直接有關。相比下台灣亦有過十分早期的荷蘭殖民地歷史，以及二十世紀初的日治時期。這兩地的語言卻似乎已經消退不少。《悲情城市》的日式相對而坐、以日語交談的場面在短短五十年間不復在。（縱然如此，在下一章講述《月老》時卻會重新約略帶過日語這課題。）

在《大佛》中台語具有天然正當性，基本上不會有人質疑台語使用者在使用台語上有所不妥。然而這種正當性卻是在地道底層中成立的。《大佛》的年代早已擺脫了日治時期貶抑華語的處境，在這樣的去殖起點中迎來國民政府遷台，於是台灣本地語一直處於尷尬的位置。這種尷尬也展現在《大佛》──演員和觀眾覺得合理的不是台語性，而是台語的草根性。這做法不同於很多地方將本地語言高舉並放在典雅的位置。

別忘了《大佛》就是將很多平時忌諱的人與事放上大銀幕。「那些我們平常一點都不想關心對方生活過得怎樣的人物……台味台得很親切，黑白片與尋常生活細節、五四三的互動對話基本上與所有台灣人都沒有不同，你甚至說不上來平常為何要對他

們視而不見。」（簡盈柔2019）這些社會避重就輕，談論了就當解決了的人背後的問題一直存在。底層的正當語言就好像一把尖刀，威脅我們去直視生活的草根處與族群的根源。

　　語言這一點是很顯眼而且礙眼的。「我還注意到語言背後，那若有似無的階級想像。說閩南語的男性們，說國語的女性們，不說話的配角們，還有那段出現英語的、直接召喚（與角色身分不相稱的）階級歸屬感的調情對白。」（張硯拓2017）語言的反覆使用對應了階級、性別、地位。說台語的人固然不會說英語，說國語的人也不見得就會說台語。

　　你的來處和歸宿都由你說的話決定，在避無可避的框框中說不出不同的未來。

　　甚至乎連《大佛普拉斯》這戲名也是在戲謔人們說話的不中不西。黃信堯說：「因為以前人們常說Pro、Pro，然後我們就會把它翻成『普羅』……『普拉斯』，『大佛Plus』。」（甲上娛樂2017）在另一篇報導中，導演則指作為《大佛》短片的延伸，叫它《長佛》或《巨佛》都很奇怪，「直到看見iPhone推出Plus版本，因此決定『大佛Plus』，笑稱片名有英文比較國際化。」（雅虎2017）這似乎十分切合導演本身會戲謔諷刺的性格。

後窗迷思——黑白片內的彩色監視器

> 攝影記者傑夫意外摔斷了腿，不得已窩在小鎮裡的公寓休養……只能透過窗戶悄悄窺看左右鄰居的生活……他不但用眼睛看，還不時拿起相機長鏡頭侵門踏戶；沒想到看著看著，就被他發現了一樁謀殺案。
>
> 本片被譽為驚悚大師希區考克的經典作，場景全數搭建於片場室內棚，多數鏡頭更透過主角的公寓窗戶拍攝，設定三種視角——主角從室內向窗外看的場景、主角眼中看到的一切，以及主角的反應，交織出多層次的角色情境。公寓內冷冽的色調呼應主角的處境與懸疑的氣氛，窗外的鄰居家景更一一設計符合各戶的視覺氣息，儘管全片圍繞著主角與他的視界，卻彷彿有層層謎團潛藏，而觀眾更如同目擊證人，尾隨他的情緒與思緒一路抽絲剝繭探詢。（台北電影節2022）

　　年輕一代不一定有聽過或看過以上電影，畢竟那是1954年的老電影。它的特別之處或者說其文化影響，其中之一就是善用了電影院這集體觀影空間，製造出觀眾共同偷窺的效果。那帶出現代觀影技術的拍攝和放映手法上的思考，利用幻幕將具有屬實元素的現象呈現眼前。電影院在這情況下變成了一個大型的偷窺

場，偷窺行為本是私密，此刻玄奇地變成共享的生態。

之後說到的林文青或者《大佛》的黃信堯利用書籍和電影想做的有反映現實之餘，似乎也有平反的心理。這種替在地知識平反的心態不是高學歷或知識分子之間的事，而是見於街頭巷尾，再放於電影院或各大書店叫人重視的，當中有直視的部分，也有偷窺的部分。黃信堯透過行車記錄器，讓底層——跟觀眾一起——有了一窺上流生活的機會。底層無法進出高貴的會所和娛樂場所，無法享受正常的男女歡愉和消遣，也無法享受到勞動後的合理而得體的成果。於是他們的偷窺意欲不無合理的地方，卻又是本身不道德的。

這無疑使人想起影史中集體偷窺的著名電影，希區考克（Alfred Hitchcock）的作品《後窗》（*Rear Window*, 1954）。該電影的影響是實在且持久的。名導馬丁・史柯西斯（Martin Scorsese）便曾經說：「每一部新的希區考克電影都是一個事件。在最老的影院之一、在滿滿當當的影廳裡觀看《後窗》是一次非凡的體驗：那是觀眾和影片自身之間的化學反應製造出的事件，令人興奮不已。」（2019）

「正常」社會定義了「不正常」的人，避之則吉。也是由於這個原因，「他們」跟「我們」不同（即使大家又都是同地人）。人之常情除了有空時加一腳、伸緩手，便是偷窺，是一種介乎道德與不道德之間的行為，也可以說是由於有了一開始定義他人「不正常」的道德才會出現的。之後我會談到描述底層生態

的作家林文青，他認為自己作品暢銷的原因是「滿足了讀者的偷窺慾吧，大家發現原來工人也會幹譙，讀者想看他們怎麼幹譙，怎麼痛苦，大家拿個望遠鏡，透過這本書，安全地看工人怎麼幹譙警察、公務員……」（Biosmonthly 2017b）有了電影，有了幻幕，偷窺變得安全，事實變得合理，回家變得安然。

但凡偷窺，總是遮遮掩掩，不是堂堂正正地看，很難看出正觀，極其量只是另一幅屬實的大概，而這幅屬實影像是可以跟另一幅甚或另外數幅屬實影像同時存在的。「……所以故事是不是真的，你得自己去判讀，我在自我介紹裡說了，我是個說謊造謠者。我是故意的。照片裡有些人，有被我寫到，但為了保護他們，我不能告訴你誰是誰。」（ibid）這種紀錄和偷窺出來的社會鏡像因此尤其有觀讀和詮釋的必要。我們大可不必相信戲內發生的每件事都是真的，但至少我們要分辨到創作者是誠實的，而不是惡意誤導的。

黃信堯解釋過拍《大佛》前身短片時，黑白是由於經費所限，解決質感問題。在發展成短片，經費問題變小之後，則有了另一種的巧思：「行車記錄器變彩色你就是有兩個世界嘛，很像你在偷窺一個世界吧……（作者按：翻閱週刊時）你在偷窺不屬於你的世界的人們生活的樣貌，又會回去想那些週刊都蠻colorful的。」（Hypesphere電影資訊網2017b）

這種「卡樂佛」的東西本是畫面顏色之事，透過他的鏡頭實現出在地的巧思，名副其實就是幻幕鏡。

偷窺是有偷看不同生活面貌的意圖。若然要偷窺的人跟自己屬同一類別，好奇心便沒有要被滿足的必要。黃信堯說的「偷窺不屬於你的世界」假定了很多人──很多持票或買實物商品的觀眾──既不屬於底層（門票太貴），也不屬於上流（有其他口味）。而一般人是很難底層和上流人生經歷兼有的，除了暴發戶和破產者。

　　偷窺有其所指。在《後窗》中，攝影記者主角因這種本身不太道德的行為揭發了兇殺案。道德與否成了一個疑問。我們知道偷窺是不對的，在很多地方是犯法行為。要是因此而破了更大的罪惡，又還算是犯法嗎？如果沒有合理抗辯，或者破獲的是比偷窺更小的罪惡，恐怕道德性會無從談起。但你一開始不偷窺，又怎可能知道該惡之重？在導演的眼中，看不看得出偷窺之實，不但是宏大的道德觀之事，也是直指對一地的盲目喜愛：

> 有錢人的生活是卡樂佛（colorful），沒錢的人的世界
> 是黑白的，只能跟著別人喊台灣萬得佛（wonderful）。
> （雅虎2017）

　　電影中的黑白到彩色設換的就是正常到偷窺的畫面。戲中人不可以肆意地轉換。他們的生活就是黑白的，沒有出路的，即使有事發生，能做的就是去廟堂求個安心。唯一可以窺探到彩色的機會就是偷看──這本身就是「偷」的行為，使人想起魯迅〈孔

乙己〉中「竊書不能算偷」的書生歪理。但《大佛》主角不是書生，更不是知識分子，他們跟孔乙己共有的就只有貧窮，連狡辯的能力都沒有，根本是完全沒有保護，任由魚肉的一群。「偷老闆的行車記錄器來看。從此打開一個異空間，那裡頭活色生香──這不是隨便說說，是真的讓原本黑白的畫面變彩色的……因為看過的忘不了，而人身安全和良心，從此都變成問號。」（張硯拓2017）在一同偷看行車記錄器的時候，一人軟弱無力地說「不要看了」，另一人有的只是似是而非的道理，解釋上流人為何跟自己不同，以抒發情感，聊以安慰。如是者定有將上流視為行惡的傾向。如之前所說，解釋不同，亦即偷窺得以成立的條件：

> 人家有錢人出來社會走跳，是三分靠作弊，七分靠背景，你後面有什麼？大家都在同一個起跑點，只是你用跑的，別人用開車的。（《大佛》對白）

　　臺灣大學臺灣文學研究所畢業的論者邱懋景也有留意到《大佛》跟《後窗》的參考關係，「《大佛普拉斯》融合希區考克《後窗》的偷窺癖、賈法・潘納希（Jafar Panahi）《計程人生》（Taxi）的公路紀實風，以及賈樟柯《天注定》式的結尾……並不是迎合觀眾的口味藉以賣座，而是貼近社會底層的現狀。」（2017）不過在這些吻合處之外，也有不同的地方。《大佛》的獨特是在於其在地性。行車記錄器拍下的是台灣的上流、有錢人

物做的事。這種東西理應是各地皆有的。為什麼我們會感到它接
地氣？除了鏡頭下的台灣光怪陸離，就是因為戲內的旁白是由主
角的台語所說的，他們不是如之後提到的導演旁白，不過用地道
的方式跟觀眾一同經驗這次偷窺。如果有人吹毛求疵地說導演的
介入會使人出戲，主角們的「賽事旁白」卻絕對增加了屬實程
度，使人入戲。

八嘎囧

　　《大佛》要拍的是底層的生活。這方面，我之前在《第七藝
I》中曾分析過香港導演陳果，也是有這一傾向的導演。黃信堯
展現出的荒謬卻是另一種。荒謬得十分真實，一方面是「電影」
的，另一方面又是「屬實」的，因此我們不會去質疑前者，亦不
會去懷疑後者。它的靈感來源是什麼？原來黃信堯曾經活躍於社
會運動，卻發現每當社會有事時，很多人會責怪別人不積極參
與。因此社會亦不會有所改變，他人當然有責任。後來有一天他
在一家租書店遇到一件事，得出以下觀察：

> 　　從他跟老闆的交談中，我得知他有老婆跟兩個小孩、在工
> 廠工作，最近因為訂單變少所以沒加班、沒有錢，所以好
> 一陣子不敢來租，在家看電視比較省。最後他付了二十幾
> 塊，我就覺得很幹，連這一點錢都必須省，這樣的人當

然不可能去參加社運，他連明天吃飯都不穩定了。底層
民眾的生活是悶到不知怎麼自處，我才想要寫這個故事。
（Biosmonthly 2017）

　　二十幾塊台幣連一美元都不到。對照台灣的生活水平，一
個麥當勞的大麥克是七十五塊台幣，一杯星巴克的焦糖星冰樂要
一百三十塊台幣。（鄭琪芳2022；星巴克2022）黃信堯援引《做
工的人》說：

　　　　這個社會要求他人有尊嚴活著的，幾乎都是收入穩定的人。

　　《做工的人》（2017）是《大佛》同期的一本散文集，由在
工地工作的林立青所著，以其親身的經歷寫出勞工階層的面貌。
黃信堯引用的一句有在書籍簡介出現，之後便是林立青的叩問：
「但一個人只是想活著，謙卑和努力地活著，這難道不值得尊
敬？」
　　林立青的書中說的就是勞工階層的苦況。「僵硬變形的關節
與水泥咬手的潰爛，從沒痊癒過……入了行就注定活不過七十歲
的電焊工，走時帶著盲眼和爛肺……高舉著建案廣告牌一整天只
能賺四百元的看板人。」（林立青2017；博客來2017）工地有外
籍移工之外，也有外籍配偶，皆被剝削和歧視。透過林立青和同
類的著作，使人看到台灣的另一面。譬如說，在前著中，選取的

電影《悲情城市》和《返校》，其幻幕下呈現的都是屬實而且入木三分的。它們映照出的社會難關、集體族群記憶、情緒和正義反思都真實得不能再真實，是任何有道德的人皆應關注和有所回應的。

與此同時我們也不可忽略《悲情城市》主角一家是開酒家的，是地道但不屬底層，重點討論的梁朝偉一角有其大哥打本（編按：粵語，指為生意提供資金）開照相鋪，其原型是作品收藏於各大藝術館的陳庭詩；《返校》中的一家確實面對白色恐怖時期的生死問題，但那終究又不同於低下階層的生活問題，不會有黃信堯見到的租一本書都有困難的情況，女主角的行事動機更是愛情，跟現實中的溫飽完全扯不上關係。這樣說並不是指該些作品不好，而是想說明電影的面向和關懷不同。

讀了一點林立青後，知道台灣有一群人叫「八嘎囧」，也寫作「8+9」，指的是年輕失學之人，被標籤為「流氓」、「低學歷」、「社會亂源」等等。（ETtoday新聞雲2016）它又跟台灣傳統的文化風俗人物「八家將」有關。「台灣的部分八家將組織有和黑道連結」（ibid），致使八嘎囧帶有貶意。

根據國立傳統藝術中心的資料，八家將有十分深厚的在地歷史，祂們的主要職責是在神明出巡的時候押陣、維持秩序、安宅鎮煞、捉鬼擒妖、收驚解厄等（九把刀的《月老》中亦有收驚一幕，見下一節），而且意外地可以被視為跟上一冊的亞地靈概念有關：

據地方耆老傳說：鄭成功時候，荷蘭人占據臺灣，中國人
為打贏高大壯碩的荷蘭人而以夜襲的方式，士兵打扮成神
明夜差、黑白無常、七爺八爺等，並依他們的扮相畫了臉
譜，然後去攻打荷蘭人，終於使荷蘭人撤出臺灣，為了慶
祝光復，眾人扮成八家將的模樣，於是就有八家將陣頭的
產生。（2017）

這概念就是具象的亞地靈，縱無大神大仙的強大法力，但可
以在小範圍中保佑一地家宅，這亦有歷史傳說由來。八嘎囧雖然
是八家將的一種在地演化，卻代表著另一方向的所指。在林文青
的筆下有另一番觀察：

……所謂的八嘎囧，和在地生活非常緊密連結。他們未必
知道自己在幹啥。他們對於家鄉和自己的宮廟有一種非常
獨特的認同感，對主流社會的議題沒啥太大興趣。普遍來
說，胸無大志卻又積極擁抱社區，不愛讀書卻甘願為家庭
付出，完全不求上進，卻熱情加入宮廟祈福遶境。
他們對於所謂「學校排名」完全沒有興趣，甚至於鄙視學
歷。對他們而言進大企業工作也沒啥意義，腳踏實地地認
為只要肯拚就好……賺了錢，再回頭謝神，謝兄弟，謝拜
把的情義相挺，謝老婆不離不棄。我其實認為，相較於那

少數回家鄉被報導的什麼新貴創業或是小文青回家開咖啡廳，這些「八嘎囧世代」才是真正支撐郊區地方和文化的主力。（林立青2017；博客來2017）

辯士

　　黃信堯的旁白是電影中十分鮮明的特徵。在中國古代便有說書人，一樣是將劇情讀出來的做法。之前我曾經介紹過法國人命人將電影放映帶到中國的情況：「電影的早期品──一些鏡頭（shots）──早在1896年由電影放映發明者盧米埃爾兄弟（Auguste Lumière and Louis Lumière，另注意『Lumière』在法語中就是光的意思；編按：台灣翻譯為盧米埃兄弟）派人帶到上海……被稱為『美國的電光影畫戲』（American electrical light shadow play）。」（AT1第二節）原來當時的電影已有旁白的出現：

> 1895年，盧米埃兄弟在巴黎的「大咖啡館」舉行了世界第一場電影公映。
> 彼時，電影尚無聲，對影像語言也尚感陌生的人們，需要個領路人，才不至於迷失在一幀幀純然靜默的畫面中……台灣人喚他們「辯士」。自此，西門町的戲院中出現了知名的日文辯士林天風，大稻埕的戲院有了以台語解說的王雲峰、詹天馬……1930年代，有聲電影陸續問世，許多人

仍然依賴他們把進口電影中的上海話、粵語和外文轉譯成最道地、能入耳的台灣口白。（李尤2022）

這種旁白也有變奏，好像侯孝賢《悲情城市》或者王家衛慣用的靜屏字幕，都是把文字加插其中的做法。不過導演旁白強調了其中的語氣、節奏，甚至觀影角度，是電影觀賞經驗中的一個重要享受。

有關《大佛》，聚焦於這方面的評論很多都圍繞著旁白的使用會否過於頻繁，會否影響一般觀影等等。藝評者湯曄卻指出重要的一點：「沒有任何確切的線索能夠真正指出肚財死亡的原因，但我們幾乎要相信導演旁白為真。」（2017）如果說畫面可以屬實、紀實，或者完全虛構，甚至意義不大，旁白的功能便可以左右這些結果；如果說旁白的是導演本人，則本身就是解說的一環，可能會增加其屬實程度（「這本就是一部電影，你在看的就是我拍的，讓我告訴你一些有關的事情。」），也可能會適得其反（「……讓我告訴你一些**你不想知道**有關的事情。」）。

屬不屬實為什麼重要？就是因為我們想知道導演透過電影想表達的東西，跟現實有沒有關聯，對我們的生活有沒有意義可言。如果旁白的使用會反過來說穿其屬實性，未必會變得更具說服力。情況就好像在一幅紀實的作品面前，再三強調它是真的，反而會令人生疑。「幾乎要相信導演旁白為真」卻顯出一個重大問題：難道導演說的可以是假的？

導演從電影開場時的旁白便顯露不認真的戲謔語氣。他說製作方是「業界最專業」，監製是「業界最難相處」，又說自己是「始終如一的導演」，我們不會盡信，更覺得是一種諷刺，說不定他跟監製們確實鬧過不快，又或者他們關係很好，不介意這種玩笑。無論是哪種情況，我們不會對這些評論的非紀實亦非屬實的性質有所懷疑，即使說者是導演也好。這樣的開場不同於紀錄片。在國家地理頻道看到企鵝下水或者白雪遍野的情況下，我們不會懷疑旁白美輪美奐的形容是假的，它頂多是誇張了一點。

　　換言之觀眾們其實不知不覺間打從一開始便感到電影的風格。這跟電影內容未必直接構成關係。即使他說監製是「業界最難相處」，也不一定代表我們看到的黑白畫面是完全不著地的、是假的。事實上在上一節我們便探討過其紀實與屬實混淆的起點，並不在於這段旁白。不過主角的死亡不是這種個人觀感之事，它理應是重要的，否則我們看他的故事有什麼意義可言？我們在這個情況下，卻必須倚靠導演的旁白。

　　傅紀鋼說：「黃信堯將一個上帝視角的說戲人，變成電影敘事的一部分。將民俗傳統與藝術電影融為一體……具有台灣視野。」（2018）這樣說的話，黃信堯是一個淘氣的上帝。電影固然是由他拍成的，他確有上帝的影子。（我將會舉出《西遊》中一樣的例子。）可他沒有干涉主角的死。他跟我們做的都是冷眼地看，也不會像魔術師從袖口變出白兔一樣，將觀眾已經建立感情的角色起死回生。

在肚財出殯的路途上，明明是大太陽，但路面卻無原由積
了很深的水，菜脯他們站在水邊猶豫，肚財其實已經在水
的另一邊，他希望他們送到這裡就好，接下來，他想要一
個人慢慢走。（《大佛》旁白）

導演的旁白反映他已經知道已死的主角所想。他指出了外在
世界的荒謬，明明有大太陽卻見積水。死者的去向和夙願，他居
然都知道。可是這是不是真的？還是觀眾們可以做的極其量只是
「幾乎相信」？我們沒有辦法全盤接受他說的，正如他說的、他
拍的我們也是無法完全接受一樣。觀眾當然希望導演是誠實的，
否則實在有點複雜。[8]可是有沒有可能他也是一個旁觀者，就像
攝影機背後慣拍紀錄片的他一樣，他只是在屬實地、有機地拍出
一些底層眾生相。確實令人狐疑的是在這個幻幕下的荒謬世界
內，到底還有誰是可靠的？主角的死亡彷彿也是一場玩笑，在捧
著死者遺照時，他們這樣說：

「土豆，難道沒有別的照片嗎？」
「幸好之前他被警察抓過，有上新聞，我才可以在網路上

8 古典學教授Scott Richardson曾以希區考克1950年作品《慾海驚魂》（*Stage
Fright*）中有意誤導觀眾的手法，來帶出《奧德賽》史詩中有關虛構和真相的
課題。（1996）

截圖，要不然我也沒辦法，一張證件都沒有，我跟你們說，有就很好了，又沒有人認識他。」（《大佛》對白）

釋迦

在肚財死了出殯的時候，他的一位朋友拿著傘，捧著骨灰，跟平時一樣，一聲不響。

釋迦這名字和大佛主題很容易勾起釋迦牟尼佛的印象。上一冊曾經指出梁朝偉在《悲情城市》的一角是具有具象性亞地靈的特徵。他會默默地觀望世情，支援同胞，無聲地為一地悲慟，最後因而失落。（完整論述請見AT2第二章）梁朝偉這林文清一角原型是聾啞藝術家陳庭詩，釋迦這角色原型也是一個啞巴，後者在電影中的作用也不無相似。事緣導演發現把短片改長的過程中，還是有所不足。這樣說，那個純粹由底層和上層的荒謬社會，每個人確實太有動機，也太有存在感。「這些都是很表象的世界，應該要有一個綜觀全場的人，靜靜的看著這些人發生的事情，然後自己非常的淡然看開這一切……不知道他是哪裡來的，一個沒有過去的男人這樣。」（Hypesphere電影資訊網2017）

「沒有，就四處逛一逛。」就是他在《大佛》中唯一一句台詞，簡單一句輕描淡寫地交待了其無目的性。

對於這一句對白，《大佛》主角陳竹昇指：「不要看少懷在《大佛》裡只有一句話，對演員來說，沒有台詞反而最難演。你

要如何透過你的肢體與眼神跟觀眾溝通，表達你的存在感？這才是真正的功力。」（Elle台灣2017）釋迦演得若有若無，輕柔卻有重量，有顯然易見的所指。把釋迦牟尼稱作如來佛祖是自《西遊記》以降的習慣。「釋迦是佛，而佛是一個達到涅槃的超越者。祂超越了世上一切，不凝滯於任何事，也不執著於任何事。祂所做的，就只是讓這些事情如此的發生，如此的結束而已。」（向富緯2021）

屬實源頭

在第五節中在交待劉鎮偉導的《西遊》時更會見到在現代重現經典時，如來佛祖一角跟創作者的意外重疊。《大佛》不同胡鬧的《西遊》，《大佛》的幽默是黑色的，看後會替小人物感到澈底的悲哀。

我已交待過幻幕概念，用以揭示紀實與屬實之別。有論者指出過《大佛》展現了人的兩面性，說：「混淆指出了真實與虛假的模糊界線……真假似乎超越人的能力而不得而知，就像大佛裡面裝了什麼一樣，沒有人知道。」（向富緯2021）劉盈孜則指：「我們以為看透了劇中人物……世界仍然是拼湊出來，在虛實影像中轉換。」（2017）文字工作者林運鴻指：「跟台灣新浪潮、寫實主義電影傳統不太一樣的是，《大佛普拉斯》拒絕讓鏡頭看穿『真實』，對於困頓的生命現場來說，解答或真理，都太過奢

侈。」（2020）藝評則指「電影本身的虛構層面，加上導演旁白的引導，其實都讓『真實』出現不同解讀的空間。」（湯曄2017）

不同的影評似乎都在指向著《大佛》難以一眼看穿的紀實性。說它不紀實是固然不對的，可說紀實能概括此片的精神特質嗎？又不盡然。這些地方就是幻幕概念可以介入之處。就好像上節末的初試啼聲，幻幕有望結合電影的扎根地，以此透視出紀實與屬實之別。電影大可含有紀實元素，最大的例子就是紀錄片。紀錄片跟電影有明顯但難說清的分野。透過現實寫照，紀錄片有其侷限，不利作出主張、預言。在縱時性關乎歷史痕跡和以過去為本的預言中，多占前半。話雖如此，紀不紀實著實是表面的。我們要求更多的是有品質、有意義的電影。紀實的電影必然拍著真實的事物，但屬實的未必紀實，它同樣可以是具戲劇性的、虛構的。而屬實與否，是否展現得到詮釋後的意義，才是重要的。

「冷冷的看著主要角色遭遇的旁觀者，在奇幻的存在中變得更加寫實。」（Hypesphere電影資訊網2017）這樣說，其實在《大佛》中的相當多情節中，那根本是紀實的，真正顯現出其屬實性的時候則是大如大佛大慈大悲地外觀世態又內藏冤情，亦小如釋迦這樣的遊蕩中的在地精靈出場。有趣的是這類角色是虛無的，但又能替故事增添思考深度，而且往往也有其原型，才往上鋪蓋。釋迦的原型不是宗教，而是啞巴，每天騎著單車去撿雜物和下田務農，來回勞動；除此之外還有另一個原型，也就是釋迦跟林文清一樣具有詩意的源頭。黃信堯說起這段起源時，就像打

開書娓娓道來地講故事：

> 我以前遇過在安平一個堤防旁邊有一個阿北住在那個海
> 防衛哨裡，就跟釋迦住得一模一樣，我遇到他的時候有
> 跟他聊天發現他以前是個船員，然後他家在附近，只是他
> 退休之後他住家裡不習慣，他跟我說，這個地方沒有電，
> 又可以看到星星，旁邊有水，有風，比較像在船上，他比
> 較能夠睡得著。……一個是很冷靜看著這個村子，一個是
> 走遍全世界的人，最後就把這兩個人結合在一起，他可以
> 因為某些原因來到這個地方然後冷靜的看著這個人世間。
> （ibid）

　　這真是一個十分有趣的生活觀察，也打破了一些人的固定想
法。在社會「正統」的想法中，人應該追求知識、道德、成就，
努力工作，換取生活所需和所想——即使所想的很多時候都是不
必要的。邊緣者們因為沒有得體的住所或工作，衣衫襤褸，便被
認為是反知識、反道德、反成就的。他們一旦聚集就應被驅趕，
說的話都大可不理，家長指著他們恫嚇小孩「不讀書」的後果。
可是這些人是否毫無思想可言？
　　黃信堯以銳利的社會觀察和成熟的紀錄片拍攝經驗，塑造
出一個住在海邊的世情觀察者。他角色在劇本和戲內的實用功能
上不重要，但是有了他，才會使黃信堯的幻幕得到最大的發揮，

透過詩情和畫意撼動人心。沒有過去，去向未明，釋迦反而就是《大佛》中最大的縱時性體現。他又是具象的亞地靈，未必可以替你消災解困，但會陪著你，也會跟你同喜同悲。

　　黃信堯的選角也是精準的。飾演釋迦的張少懷並不是一個拾荒者。他出生在演藝世家，父親是資深綜藝主持人張菲，而張菲的弟弟就是著名歌手費玉清。他從新加坡南洋藝術學院戲劇系畢業，曾入圍金鐘獎及金馬獎最佳男配角。這樣背景的專業演員能演好釋迦一角，則是源自其繁我自省。（此概念見AT1）「張少懷補充，自己經常看著路上的人，心裡就會有畫面，觀察想像如果這個人是自己會怎樣。『每個人心裡都有很多面向，演戲最好玩的就是扮演內心其中一個我。』」說法跟前著中繁我自省概念由來的香港文學家劉以鬯有類似的地方。劉以鬯曾說：「……人物的一切都是作者的感覺，是你把自己借給小說的人物……小說裡的雖然不完全是『我』，但又有很多『我』。」（盧瑋鑾、熊志琴2007, p.137）

　　《大佛》的藝術高度是集體成就，除了像大腦的導演，也不能撇開一班演員。《大佛》是兩名主角莊益增和陳竹昇第一次合作。陳竹昇說：「我們本來就是肚財和菜脯那個世界的人。」之後我會談到陳竹昇揭示的演員實相，對於拍檔，他說：「他念哲學系，比我多歲，人生、創作有他的歷練，會突然點我一下。」（劉盈孜2017）

　　另一主角莊益增有雙學位，畢業於臺灣大學哲學系和臺灣

師範大學英語系，也當過老師，在接拍《大佛》之前是一個紀錄片導演。縱有對電影、紀錄片、台灣本地的人文關懷，他直言其生活不算光鮮，拍片收了訂金用來解燃眉之急，拍片時又要借錢，是個惡性循環。他的生活也屬底層，要變賣長輩留下的家產，說：「拍片不可能會翻身的……拍紀錄片很辛苦啊，其實是在當義工嘛，個人薪資都是零，有夠微薄的。」更重要的是，他的角色基礎帶有其自身的深入思考：「『做人』很無奈。我從18到現在51歲，一直在找『人生的意義』，或許這個問題不會造成你們的困擾，但會造成我的困擾。〔他指著地上，彷彿那有個黑洞。〕我現在的答案是，人生沒有意義。我把那個答案放到下面去埋起來，它現在無法干擾我了。」他亦因此不打算生小孩，叫新生命「去面對這個問題」。（林映妤2017）

有被現實磨折經驗的人尚可出現在《大佛》中，另一方面，真正同屬底層的觀眾卻不一定可以參與這個過程。傅紀鋼指出電影的風格和對話很符合台灣中南部的氣息，在那邊一張電影票價格是兩百多塊。結果就是：「這部片可能要訴求的那些底層民眾，他們的同溫層是完全接收不到關於這部片的討論與訊息。他們可能聽過這部片，但有很大的機會，根本就不知道這部片關於什麼。」（2018）儘管這電影聲勢很大，在影展中表現亦佳，卻諷刺地未必接觸到它關切的一群人，不禁使人再想這類電影的意義。就好像林文青《做工的人》一樣，如果讀者是另一班平常會讀書的同溫層人士，而讀完之後的意義就只停留在了解多了一

點，替生活增加了一點溫度，那麼這種膚淺的觸動實在是沒什麼太大意義的，是嗎？

　　一樣是邊緣人，八嘎囧不同於釋迦。八嘎囧跟台灣地道風俗文化中的八家將有關。八嘎囧可以是努力賺錢養妻活兒的，即使他們的教育程度未必高；他們未必很有紀律，做事的價值和依據不一定符合社會主流價值。他們的生活觀即使「具事實性」，亦即屬實的，大眾卻未必賣帳。釋迦的身分可以被視為另一種形式的邊緣人。釋迦連基本的談論性和可視性都不強烈。如果我沒有用亞地靈概念，甚至會發現很難將他歸類。大概就是遊蕩來浪蕩去的人——遊民。可是導演說：「那是人的原形，不知道從哪裡來，也不知道去哪裡。」（劉盈孜2017）不只來去無影，連身分也是沒有的。肚財出殯，釋迦默默相伴。此時方發現連遺照都找不到，「正如社會學家指出，由於底層窮人與國家權力很容易發生摩擦，他們即使沒有犯罪，也常被視為嫌疑者、偏差者……赤貧階層常常傾向於『匿名』……總是努力避開與國家機器可能有的任何牽連。」（林運鴻2020）

　　遊民是捕捉不到其神韻的，甚至會有人們投射在八嘎囧的負面意思。奇特的是八家將本身有維持秩序、保護家宅的功能，這專有用詞的現代變體卻被視為反面教材，需要人去加以矯正。這道理同樣適用於釋迦一類人士。他們無貢獻，但亦無害，卻被視為良好的城市管理中應排除掉的對象，眼不見為乾淨。平時視而不見者可能變成了眼中釘，不然就是繼續無視。這些矛盾看起來

就像我在社會學研究方面的觀察。人物的互動構成事件的經過，他們的詮釋就成意義，在多方棋手的策略性互動中構成持續性的結果。（見PT1）由維持秩序到破壞秩序再到需要矯正，就好像有人載著一副幻幕眼鏡，之後換上不同顏色的濾鏡一樣。實際上也像《大佛》中看富人生活的彩色畫面到看窮人生活的黑白畫面一樣。表面正常的一加幻幕便成反常；表面不合理的又會回復合理。

在不被認可的範圍、在邊沿活動、作或多或少有違遊戲常態的主張，都是警學者耳熟能詳的設定，例如法國哲學家洪席耶所說的警治和政治轉換便正是如此活動的本質，分別只是那是一個實體的現場，還是制度的層面。又例如福柯（Michel Foucault，編按：台灣翻譯為傅柯）說的「邊緣者」：「他們被邊緣化的個人或群體的價值觀對我們自己的價值觀提出了有力的挑戰……我們的社會可以不被推翻而得到改良。」（Gutting 2016, p.92）（PT2, p.149）

導演索性一口氣揭露作品裡所有符號：短片《大佛》的工廠代表台灣；肚財跟菜脯是台灣人民；啟文是台灣政府，而他的小三是個大陸人。當政府無法被信賴，就只能求助宗教，「佛是台灣的集體意識，所以才想把佛鋸開，看看裡面有什麼；我們把票投給政治人物，但他們背後到底是為誰服務？……這部片不是講

宗教，而是這塊土地的人到底要什麼，誰當總統或領導者對我來說沒差，重點是他裡面到底裝了什麼。」（Biosmonthly 2017）他又說：「神明其實是不容被質疑的，我覺得是用大佛來代表一種權威，台灣人有一種奴性，它沒有到那麼地具象或是那麼底層去批評宗教，我覺得應該是你要去反叛那個威權。」（甲上娛樂 2017）

法外之地

> 這裡就是所謂台灣最美風景：上流階級滿嘴慈悲善良，骨子裡卻暴虐貪婪；底層草民日日辛勤勞動，連性慾與溫飽等基本需求都無法滿足。（林運鴻2020）

　　有了邊緣人一類的思考，很容易便會有了體制的眼睛。這不是陳光興說的「帝國之眼」，並非大的族群問題。它就近在眼前，直視而至，偷窺得到，無從逃避。換言之，在《大佛》這例子中我們看到幻幕應用中的效果。它就像特技用的綠幕，會改變你對周遭環境的看法和敏感度，構成逼真且屬實的影像。就像《大佛》中有警員的出現，用兩個便當打發走遇事故的主角。這合法嗎？不。可是這合情合理嗎？答案卻是肯定的，那是對小人物的一點安慰，聊勝於無。

　　《大佛》在拍的彷彿是台灣又是異地。今日的台灣不是沒有

法治的地方，也不再是如古代一樣屬文明外圍的化外之地。《大佛》呈現的社會討論和細膩觀察很有力地告訴「一般人」有關底層的運作邏輯是不同的「他物」，致使人們住在同一地方又遵守不同規則，受其限制和擺布。文字工作者林運鴻亦有觀察到這一點，稱之為「國法之外的『江湖潛規則』」。

「警察這種執行制度性暴力的職業，天生有著敏銳的『階級直覺』，他們知道面對沒有社會地位的那些人，可以運用公權力加以恫嚇……然而僅就法律而言，警察大概也知道自己執法過當，所以作完筆錄，用兩個排骨便當賠罪，肚財心底一定清楚，這是制度外的和解金，要自己安分點。」（林運鴻2020）我在劍橋的博士論文是研究警察執法方面的。林運鴻的說法使我很感興趣。他對警察似乎有很深的看法。警察固然是體制的一部分，這是不用特別強辯的；他們也有使用暴力去維持社會穩定的功能，也是對的。不過，如果單單以此來定義他們，或許有不少漏洞。譬如說，回應旅客問路或者替鄰里從樹上救回小貓，難道算得上是「執行制度性暴力的職業」？

做的事在法規上不算罪行，不一定無辜；犯了法不一定是罪人；要執法，也不只有暴力這一種手段。

不過民眾的憂慮是可以理解的。這也是在《大佛》中常常強調的底層剝削。被壓榨的一群小人物無力申冤，得到便當似乎是一點安慰……如果會這樣想，則恐怕也是另一個同樣差勁的迴圈中。難道申冤無門不是應該糾正嗎？嚴格來說，確是一種共孽。

《大佛普拉斯》內的法會中，眾人圍著大佛崇拜，殊不知內有乾坤，放了一具酒女的屍體——慢著，你真的有眼看著屍體被搬進內，至今未取嗎？還是你也被導演的幻幕蒙蔽了，以為自己的得著和批判言之有物？

　　每天在拜大佛，那你真的知道你在拜什麼嗎？（黃信堯，見甲上娛樂2017）

第二章

一萬年
GLANCE

第三節（上）　彼岸執念
《月老》　九把刀電影／小說

懺悔、放下、輪迴，統統都是閻羅王用來騙鬼的……沒有
彼岸！五百年，彼岸明明就在那裡，卻總是看得到，到不
了。人間、陰間都找不到平靜輪迴，只是不斷受苦，根本
就沒有彼岸，沒有彼岸！

<div align="right">——《月老》電影對白</div>

城市居民的歡樂與其說在於「一見鐘情」，不如說在於
「最後一瞥之戀」。

<div align="right">——猶太裔哲學家班雅明（2006, p.106）</div>

作者／導演

　　電影學上有作者電影一說。《大佛》由紀錄短片開始，擴
充成長片，皆深具創作者的個人風格和思想，縱有其他人的參與
和影響，但可以大致說是作者電影。接下來我想討論的作品也是
基於前物再發展而成，先是小說，再轉化成電影，名副其實就是
「作者」與電影的關係。
　　這是怎麼一回事，值得在進入文本之前先鑽研一下。國立

臺北藝術大學美術學院教授楊凱麟曾著有專書《書寫與影像：法國思想，在地實踐》探討這方面的議題，稱之為「以法國德勒茲（Gilles Deleuze）思想為出發，獵捕當代各種可述性（書寫）與可視性（影像）媒材的逃逸與流變路徑」。這過程中是關乎探索主體的，指向尚未誕生故必是原生的新物：

> ……將書寫與影像創作視為已發生的「歷史事件」，從事「生命如何才有生養契機」的認識論研究，其不僅必然指向「認識自我」的哲學基底，同時也必將是某種「關注自我」的行動準備……考古學的歷史凝視其實意在系譜學的價值重估，必須繞經原創性作品的啟發以便獲取特屬於我們時代與我們地域的存有模式。如果考古學涉及的是此時此刻（現前）對於作品疊層（過去）的細究，那麼系譜學則關注於某種虛擬性（virtualité），這是不可感、不可思與未知的未來，用德勒茲的話來說，它指向尚未誕生的人民，一種未來思想……
>
> 縱身浸入這個原創的虛構時空中，考掘其獨特意義。我們理解我們，只因為我們理解了將我們自身建構成如此的時空，而每個重要創作者的作品正是說明此時此地的風格化註記。
>
> 理解現前不過是為了朝向未來，朝向一個仍飽含虛擬能量與嶄新可能的「尚未降臨的時空」。（楊凱麟2015；亦見

博客來2015）

　　楊凱麟所說的十分深刻。創作出來的成品可以被視為歷史事件，於是便也可以用歷史學的角度來理解。考古和族譜都是這個思考方向的做法。歷史是往後的探望，以古鑑今，理論上跟未來無關。然而當「繞經原創性作品的啟發以便獲取特屬於我們時代與我們地域的存有模式」時，這種透過觀讀而呼之欲出的底層精要卻可以使我們得到啟發，震古不合常理，爍今還是可以做到的，於是便也關乎「未來」這尚未誕生的東西。

　　這確實跟《第七藝I》便出現的縱時理論有不少地方相似。縱時理論的起點是香港文學家劉以鬯，也是影響王家衛電影的靈感來源。文學評論認為其名作《對倒》中富有哲學性：

> 時間和空間的差距也在這一瞬間完全消失……《對倒》結
> 構上、內容上的隱隱相對，蘊藏著作者在不同作品中多次
> 表達過的一個哲學思想：現實是短暫的，人生就是「過
> 去」與「將來」。未來與過去並無截然的分界。走向未來
> 等於走向過去。淳于白的昨天或許便是亞杏的明天：過去
> 與未來無本質區別。（西柚2002, p.66）

　　縱時性表達的就是時空摺疊起來的情況，承襲維根斯坦的自然歷史觀，「那裡不存在過去和未來，時間像摺了起來，充斥

未來的沉積物（『歷史的痕跡』）和過去為本的預言；倖存的盡在當下，同時發生，因此叫縱時性。」（AT1第一節）楊凱麟的進路十分不同，有福柯和德勒茲的影子。我在之前已經探討過福柯的知識考古學，「它涉及文本，但不是將其作為文獻記錄，而是像考古學家那樣把它們當作重要遺跡……仍用考古學的類比來講，福柯的興趣不在於某一特定的研究對象（文本），而在於這一對象的發掘場所的整體結構。」（Gutting 2016, p.36）

　　那麼德勒茲提倡又是什麼？他對我們理解「可述性（書寫）與可視性（影像）」，以及本冊中的台灣文本，有什麼幫助？吉爾・德勒茲是一名法國哲學家，一般被視為後現代主義者。（後現代主義也是接下來會約略提到的九把刀文本性質。）根據楊凱麟的解釋，德勒茲曾經有一段十分扣連到有關作家─視覺創作者的說法，似乎是有定調能力的：

> 畫家並不是在一張未使用的畫布上作畫，作家也非在一張白紙上書寫，而是在早已覆滿無數既存、既定「陳套」的紙或布上工作，以致其首先必得抹消、潔淨、擠壓甚至扯碎，使得來自混沌（其帶給我們視野）的氣流得以穿過。（楊凱麟2003a, p.221）

　　楊凱麟解釋指影像是德勒茲哲學中的重要概念。德勒茲曾在早期的著作如《差異與重複》（*Différence et Répétition*, 1968）中對

影像呈現出批判性的教條思想，後來在八十年代有了激烈轉向，之前他否定影像重現，之後卻推翻了自己，也是楊凱麟形容為影像的問題性由負到零再到正面的過程。有關教條影像，德勒茲認為影像必是再現物，思想才是真實的影像。影像在重現真實的過程中會有可能成為教條影像，「思考因而屈從於教條影像下成為其再現……而所謂真實，則奠基於尋常性（banalité）[1]及常識之上，創新與差異在此被貶抑成最低價值。」（楊凱麟2003a, p.119）

到了八十年代的《時間－影像》（*L'Image-temps*, 1985）中，德勒茲將目光轉移到所謂真正的影像。十九世紀曾出現文字變得平庸的書寫危機；二十世紀則出現了類似的影像危機和義大利新寫實主義。德勒茲利用這個「電影史的分水嶺」建立其虛擬理論，之前提及的再現和教條都不再是焦點，德勒茲形容為「一幅真真正正的影像無法被知道能導向何方。」而這種全新物就像回到了零點，但不是沒有意義或將事物由有變無，變成萬物虛無，而是為了建立新事物。（楊凱麟2003a, p.225）

德勒茲論述過思想、影像和未來的關係。「如果既有思想癱瘓，那正因為一種純粹由偶然與隨機所訴說的生命能量，一種真正的生機，得以重新被引進，思想創新的可能性正在萌芽……如果不可思考之物（影像）來自域外[2]，則對德勒茲而言，思考的

[1]　這個法語詞在日常生活中常帶有負面意思，近似於指平庸。

[2]　域外與域內分別指「比一切外在世界更遠之物」和「比一切內在世界更深邃之物」。（楊凱麟2003b, p.361）

力量正在於（……）如何由域外皺摺成域內。」他也介紹了一個叫「未來－影像」（image-futur）的概念，「澈底對立於指向過去與既成觀念的影像陳套，也澈底中斷依存於現在的輿論。這是一種科幻影像，一種不可思考者的影像。它指向未來與偶然，也指向『分隔我們知識與我們無知的那個極點』……它必然是啟示錄的。」（見楊凱麟2003b, p.364）

德勒茲哲學相當複雜，不可能在三言兩語間說清楚，亦難以不加思索地套用。不過有了這些思想準備，我希望在探究一些「後現代」文本時，至少人們不會一下了跳到結論說它們毫無意義。根據哈佛大學中文系副教授田曉菲的說法，「後現代主義的最大傻點，也是它最使人們不安的地方，是它的開放性的結構，它自由的、有時甚至是遊戲的思想方式，它對權威話語的破除，它對傳統的興趣、利用和顛覆。對所有約定俗成的概念，它都提出了疑問：無論是歷史，是父權制度，是帝國主義還是資本主義。」（見於朱崇科2003）

雖說我不是德勒茲研究者，但在讀以上文獻時，我感覺到不少說法例如「域外之物」和「極點」都使我想起維根斯坦之說，像是語言的界限等等。意義往往要經深刻的思考下方會出現，毫無意義的意思只是有待觀讀。不論是「虛擬性」還是「無法被知道能導向何方」，不少文本確實有著「啟示錄」式的功能。而要鑽探這種文本，或許確實先要拋開常理，才能接受和醞釀出新思想。「伸盡舌尖手臂，去觸碰未存在的事物。」（PT1, p.153）

《大佛》後說《月老》

　　接下來我想討論另一部跟台灣信仰有關的電影。雖說它的基調跟《大佛》截然不同，可是都能顯照出幻幕照出屬實世界的奇效。《大佛》的死亡水池是無法跨過，伴隨的朋友只能到此為止。「站在水邊猶豫，肚財其實已經在水的另一邊。」那彼岸只有亡者可達，生者只能留在這邊消磨下去。如此的主題使人無法忘懷之餘，若有所指。不想貿然穿鑿附會之下，居然在以下這部奇幻片中找到類似痕跡。

　　在上一冊的國族、記憶、法理大課題以外，台灣似乎是一個華語圈中特別重情的獨特社會。早前在《第七藝II》討論了電玩改編的《返校》，內裡支撐劇情的除了歷史側寫，女主角的執迷便也是來自愛情，類似的例子不鮮。不同於《返校》導演改編他人創造的遊戲，《月老》是由九把刀改編自己的小說而成的。兩者皆顯現出今代台灣創作人的能力和視野。

　　暢銷作家九把刀將書市中早收穫過的成功帶到電影圈，憑《那些年，我們一起追的女孩》（下稱《那些年》）在兩岸獲得極大的迴響，收穫了香港電影金像獎最佳兩岸華語電影。直到《月老》，他將本來聚焦在青春和打鬧的愛情，寫到跟傳統宗教思想月老有所關係，並拿下台北電影節最佳導演獎，再一次奠定了影壇的專屬位置。《月老》也不是沒有受到批評的，有人說

「把一個愛情故事說到極致」（婉兒2021），也有人問其「中二病」到底是「不求上進還是死性不改」（陳宏瑋2021）。有關這些不同立場，之後我都會論及。

　　情是台灣的深刻在地特徵，也在他的電影中有所詮釋，富有日本熱血的漫畫感之餘，在《月老》中更提升成一種對傳統和愛情觀的叩問。該片在流行的糖衣外殼下，似乎反映著傳統與現代，自由與叛逆，宿命與偶發間的角力，是愛情片，又是意識輪迴片，細看之下，更顯出深刻的反思。更重要的是，由此觀之，電影作為幻幕似乎能夠連結族群記憶，似虛似實中透見血脈魂魄。

不只都市愛情

　　雖然驟眼看來《月老》遠不及《返校》沉重，至少當中不牽涉到台灣的苦難歷史，但是細看之下顯然有事物待探問而出。在都市愛情格調和無厘頭的「幼稚」糖衣下（下一章對讀劉鎮偉《西遊》時會討論更多），似乎創作者想說的遠遠不只是一個嬉皮笑臉的庸俗愛情故事。月老是源自古代的神話人物，耳熟能詳。但確切來自哪裡？卻不是每個人都知道。根據辭典，月老乃月下老人之簡稱，而月下老人這概念最早見於唐朝：

唐韋固年少未娶，某日夜宿宋城，在旅店遇異人，為其締
結姻緣的故事。典出唐·李復言《續幽怪錄·定婚店》。
後指主管男女婚姻的神。《紅樓夢》第五十七回：「自古
道：『千里姻緣一線牽』，管姻緣的有一位月下老人，預
先注定，暗裡只用一根紅絲，把這兩個人的腳絆住。」亦
借指媒人。（2022）

　　這種神仙不同如來佛祖、觀音，或者齊天大聖等。一般來
說他們甚至沒有土地公保護一區鄰舍的能力，法力僅限於愛情方
面，為人牽線。九把刀的創作卻無視了很多以往的既定形象，月
老被拍成了制服部隊，有統一的使命，也有紀律處分，甚至會以
有限的能力彰顯正義。跟現實中的制服部隊一樣，他們執行任務
時除了正義感，也有功利層面的考慮，為求爭取多一點善行去換
取白色佛珠，早日輪迴成人。在《月老》中，他們甚至可以跟怨
靈扭成一團，具一定法力。有關這一點，我會在探討故事脈絡之
後再鑽研。

　　故事中，柯震東飾演的石孝綸在開場時遭到雷擊，失去所有
記憶。考慮到不想輪迴成動物或蝸牛，他選擇要成為月老，跟王
淨飾演的Pinky在最後時刻通過了考驗。回到人間後Pinky帶他重
回舊地，石孝綸慢慢回復了記憶，記起生前追求多年的對象、宋
芸樺飾演的洪菁晴（小咪）。他們想給小咪綁上紅繩，卻發現怎
樣都綁不上。玩鬧的同時，另一邊方面靈鬼頭成來到了人間，要

找小咪索命。

九把刀的世界觀是奇幻中帶點幽默的。石孝綸在陰間面對的不是傳統的牛頭馬面，而是一班穿著正式西裝的官僚。（至於在不算「國際」的地府，為什麼官僚不是穿漢服唐裝，則不大清楚。）除了周圍堆滿文件之外，這班官僚做的其他工作也很像辦公室會發生的事情：登記、行政、掃瞄、存檔。這些東西的目的是什麼？不像報案室中問完名字和基本資料就會問案發經過一樣，官僚對石孝綸的死因是不感關心的，也對死者問的種種問題置之不理，他關心的只是被雷劈的主角額頭薰黑以致無法掃瞄生前紀錄而已。[3]接著官僚便放了一段簡介：

> 那麼死後的世界到底是什麼呢？一望無際，烏漆墨黑的大海，死後世界的大船，每一艘船都立志航向傳說中偉大的彼岸，天堂、西方極樂、淨土、仙境、眾神之地，反正大家航行了幾千幾萬年都到不了……因為地球人口大爆炸，神不夠用，我們陰間需要大量優秀的靈魂來分擔工作，歡迎申請擔任各式各樣的神職，努力對這個世界做出貢獻，把念珠一顆一顆由黑洗白。

在上一冊我主要探討過《悲情城市》，以影立論，建立出亞地靈的概念。亞地靈的一種對當地有特定正統性之物。特定正統

[3] 這一點跟我在《鑑藝論》系列CT1和CT2中說到的班雅明有關研究有相通處。

性指的就是對一些人來說當之無愧地正確，但對他人來說可能無比荒謬的東西。（見PT1, p.64）亞地靈是一地的保護精靈，它的有效範圍是有限的。九把刀作品內的設定也有這種傾向。月老就像半治安部隊，主要職責以外，還會管管人間事。

劇情當中更有不少異想天開的東西。死後世界總之就如海，一望無際，漆黑一片。可是這樣的世界無比虛無，這樣下去的話也不可能存在主角接下來的人生意義，更何況他失了憶。於是設定中有一個「傳說中偉大的彼岸」，那就是主角「應該」去的地方，否則貿然輪迴便會成了昆蟲或動物。（即使拒絕的動機也純粹是「蟑螂很噁心」之類。）

萬年

> 尼采曾說，古希臘的第一批哲學家就如同「去國家化的異者」（des étrangers dépaysés）……但這並不意謂他們只是說著有別於國人所認識的語言，因為哲學家就是那些述說自己母語卻如同是奇怪或異者語言的人。用德勒茲的話來說，就是在語言中發明新的語言。哲學家迫使他的語言重置於流變之中。（楊凱麟2015；亦見博客來2015）

九把刀是作家，他不是哲學家。雖然我無意過度超譯，但同樣的切入點大可以放在九把刀的一體面上去探討。一方面有影

評認為他舊調重彈，另一方面又有認為是極致愛情故事。戲內的邏輯有時是難以用常人的邏輯來解釋的，甚具奇想感。「我怎麼可能一百歲都還嫁不出去啦。」「因為我還沒娶你嘛。」細想有點似是而非，再想又同時有點深度。九把刀說的一方面非脫俗，另一方面也有出其不意之處。這甚至展現在《月老》為不少人所詬病的地方。它一開始是主角之間打玩的愛情喜劇，尾聲時卻轉了成悲劇，片尾兩小無猜一幕又回到團圓結局。（讀到這本書後半，大家會得悉極端悲喜劇的靈感來自一位九把刀崇拜的電影人。）更甚者，如果將鬼頭成的一段全部拆出來獨立看待的話，那根本就是沉重的復仇劇。

換言之，九把刀文本中富有斷裂拼湊、跳脫、不合常理或傳統、不一致的性質，某程度上就像人們常掛在嘴邊的後現代主義。[4]

這方面在《月老》還未上畫（編按：指「上映」）時，便在宣傳中感受得到。九把刀標誌性的熱血和狂想體現在「有些事，一萬年都不會變」這主題句，也出現在正式預告片上。（月老官方頻道2021）這是有點模稜兩可的，有些事不會變，有些事會，不是很正常嗎？也無法否證。同時「一萬年」這說法放在華語愛情片中，珠玉在前，觀眾意會到是哪一類型的電影，都會期待九

[4] 後現代主義包羅萬象又難以定義，使它變得有點被濫用，意義空洞。然而它在某些文化場域的確還是有一定的解釋能力。這一方面我會在下一節並讀劉鎮偉的《西遊》時多加論述。

把刀可以在舊瓶中換出什麼新酒。九把刀的狂想和異想都是其作品的明顯特質，也是吸引觀眾入場的原因。

一萬年在電影中是什麼時候開始講的？不是第一句，也不在結尾。它就出現在「那麼死後的世界到底是什麼呢？⋯⋯反正大家航行了幾千幾萬年都到不了。」這段放在全片脈絡中不太起眼的介紹中，卻是首次出現了《月老》的核心概念──「萬年」，而且是跟死亡有關的。

彼岸如此偉大，任何人都會想到達，可是即使過了萬年也到不了。也可以說這是《月老》宣傳句「有些事，一萬年都不會變」的首次表達。想到達遙不可及的彼岸，想離開陰間去接觸繽紛又充滿七情六慾的人間，如斯慾求就是不會變的。可是後來觀眾又會看到月老們搞蛋並拖延正事和職責，甚至Pinky主動說出口，「其實我們也不用急著去投胎」。彼岸於是矛盾地變成了重大又細碎的東西。彼岸本身不是主要慾求。有了這個目的，月老有了行善的動力和行惡的阻力；沒有它，月老也可以繼續行樂，怨靈也可以繼續怨下去。

想投胎無非因為人有心願未了。彼岸與否被說成很偉大，但又毫不急切。

月老不是台灣原生的概念。自唐朝一直至今，它是華夏圈內共有的概念。月老無疑是有「亞地靈性」的，求姻緣之人多會到訪該區內著名的廟宇寺堂去，信眾不一定對其他地方的類似神明帶有一樣的信念，頗有「認同地方，它就有神效，成了你的神

靈」（陳冠中2014, p.29-30；亦見AT2第三章）的地靈感。放之於台灣的現實政治格局的話，彼岸一說更有弦外之音，說重要確是很重要，說不重要不對但又未重要到此，反正等了很多年都等不到，不如先打理自身。同時間，凡是生命都是處在這樣的輪迴中，主角上一世甚或上萬世都是投胎回來的。（不過我們在《月老》的陰間看不到太多人以外的生物死者，主角養的狗除外。）彼岸就是略嫌宏大的超脫輪迴大事。

　　不管是戲內設定中的「死後彼岸」，還是戲外世界中的「現實彼岸」，皆有這種同源又同往，重要又不重要的詭奇特質。

失憶的愛

　　人一輪迴自然會失去記憶。石孝綸卻跟《返校》女主角一樣，出場時便失了憶，同樣死了，亦同樣有待輪迴。這不禁使人想起「繁我自省」，拋出一家之言的起點就是重頭思索，像失憶的人重新找回存在的證明。他要找出主體性，首先要找回記憶，回到人間去探問。這部電影就好像是探問之旅。也是因為找回記憶，他才發現了一段生前的姻緣，以及因此產生跟拍檔的牽絆，發掘了一段死後的姻緣。這主題就像《月老》原著小說的最後一句：「有些愛情，在死後依舊永恆，有些愛情，在死後才開始。」（九把刀2022；《月老》小說最早出版於2002年，此為現官方網站版本。）我希望讀者可以用如此的主體角度去重新思考

和探研《月老》。

　　既然「有些事一萬年都不會變」，為什麼「有些愛情在死後才開始」？難道浪漫又偉大的愛情不應該是永恆之事嗎？現實中我們都知道並不是這樣，又會同時懷疑這種不變之變會否在電影幻光中有功德完滿的可能。而導演在電影中很早就已經給出提示。在成為月老的訓練過程期間，電影中有出現用螢光筆劃出書本重點的鏡頭，直接指涉參考重點：

　　　　如果愛你是錯，我不要對；如果對是失去你，我寧願錯一
　　　　輩子。

　　查探之下，發現這句子出自作曲人Homer Banks、Carl Hampton和Raymond Jackson，由美國歌手Luther Ingram主唱的〈(If Loving You Is Wrong) I Don't Want to Be Right〉，對應的英語歌詞正是歌的開頭段落，接下來才會見到這首看來平凡的情歌背後的意思：

　　　　If loving you is wrong

　　　　I don't wanna be right

　　　　If being right means being without you

　　　　I'd rather live a wrong doing life……

Am I wrong to fall so deeply in love with you

Knowing I got a wife and two little children depending on me too

And am I wrong to hunger for the gentleness of your touch

Knowing I got someone else at home who needs me just as much

　　這首歌說的是複雜的愛情關係。這似乎是九把刀有所經歷後的自白。電影外他和柯震東都有近年轟動各界的人生起伏,「他是看過地獄的人,我們彼此都看過地獄」。(蘋果新聞2021)《月老》除了之後談到的九把刀小狗去世之外,亦有一層意義,展示傷口來療傷:「很湊巧的,柯震東與九把刀在差不多的時間都遭遇了人生的變化,說是傷口也不為過,但因為彼此的經驗,二人反變成『可以互相展示對方傷口』的關係,『我們都知道靈魂可以用傷口交流。』」(鏡週刊記者熊景玉2021)

　　第二段用螢光筆劃出書本重點則是:「分手,只需要一個人同意。在一起,兩個人認可才算數。戀愛就是要不確定才有趣,不是嗎?」這句子曾出現於《那些年》小說。九把刀以此說明他在這部電影內的愛情觀,那是不確定的,可是又有萬年不變的情況。奇怪的是,關係開始需要兩個人,結束則只需要一個人。這無疑符合了電影的劇情。男主角花了很多年來追小咪,小咪一天不同意,男方一天便是單方痴迷,最後雙方同意為止;女主角快死去時,男主角決定斷了自身跟對象的關係,則只需一人便可斷

了萬年姻緣；粉紅女做的就像是男主角的替身，重複著單戀，直到守候結束。別忘記按照劇內邏輯，男主角生前其實是月老的前世，在死前他已開始了牽著真實紅毛線的工作，將自己和對象牽在一起。他在當月老時，不論是發現小咪看到鬼魂的之前還是劇情尾聲，做的都是將生前所愛牽給別人。看來不只愛情可以穿越前世今生。

對於這有關前著的指向，九把刀的書迷應該不會覺得陌生。事實上《那些年》有關於月老的片段：

> 儘管我無法給她，她所希望的愛情答案，然而我深深喜歡的這個女孩，並沒有吝惜她的心意，她將我錯過的一切倒在我的心底。
>
> 暖暖地溢滿，溢滿。
>
> 「少了月老的紅線，光靠努力的愛情真辛苦，錯過了好多風景。」我真誠希望：「也許在另一個平行時空，我們是在一起的。」
>
> 「……真羨慕他們呢。」她同意。
>
> 沈佳儀的聲音，消失在失去電力的手機裡。我將對沈佳儀的情感，一點一滴寫進了小說《月老》等故事裡，更將許多朋友的名字鑲嵌好幾個故事中，聊表紀念。而我知道，終有一天我會將我們幾個好朋友與沈佳儀之間的青春，裝在某一部最重要的小說裡。

在《那些年》和《月老》小說文本中，經過整個故事，讀者也會發現這是作家本人在寫，而角色也可以跟他有所互動。結合九把刀在《那些年》爆發熱潮後的自身經歷，《月老》無庸置疑是一場繁我自省的戲劇。

看過這部電影的觀眾回心一想便會發現這確是一種這樣的情節。兩位女主角都愛上了男主角。男主角生前愛的是小咪，死後慢慢發現Pinky愛自己，可是他拋不下生前所愛。直到他與Pinky都輪迴了，才能開始新姻緣。某程度上，他的身分不只由自己定義，失憶後便是Pinky熱衷相助才知道重拾記憶，亦重拾跟小咪的感情。小咪讓他知道原來有些事就算死了還是不會變。可是到頭來，他要救小咪，讓她活下去，必須替她另建姻緣。這樣做的話，他也可以去接受新一段感情。

縱然愛情可以是萬年之山盟海誓，終究還是會斷毀，就在海枯和石爛之時。

關係重設

換言之觀眾目睹的不是一段同樣靈魂轉世重遇的過程，而是這些靈魂剛巧到了須斷絕牽連，重新探求另一關係的時刻。如果用正統遊戲（PT1, p.58-69）的框架來思考，便是重新設定參照系之時。在此之前認為是對的人事，對之後來說可以是完全不能接受的。這當中的憑藉並不是一己無中生有的價值觀，而是有

如棋局對弈中產生的。因此，主體（「我」）並不是一個獨立於社會的飄浮意識，而是具有社會集體性的。〔我在《第七藝I》中便進一步使用了查爾斯·泰勒（Charles Taylor）的「對話式自我」及班納迪克·安德森（Benedict Anderson）的族群理論去探究諸種繁我意識。〕

《月老》電影中的石孝綸在小說中就是第一人稱的「我」。至於這個我跟創作者的我有沒有關係？石孝綸在小說的結局中跟他的創作者相遇，可以說是創作者投射出的另一意識，一種自我性格上的面向，不是單獨於創作者世界而存在的。

另一方面，他彷彿像王家衛說的「沒有腳的小鳥」的另一種沉溺版本，沒有戀愛就不可能活下去。他這個角色的定義，或者如船的「錨」，來自哪裡？他是痴情的，死後還想念著舊愛，會為了他跟怨靈對峙；他是幼稚的，替粉紅女用排氣口懲罰惡人；他也是大方的，會原諒他人的過錯……不過他這角色最根本的痴情部分，就是如果失去了對象，便彷如空氣一樣。他的主體是來自他人的，甚至沒有他人的話，他的故事也不太存在。這一點跟《西遊》很相似。孫悟空的覺醒和覺悟都是透過愛情經歷中得來的。如果抽走愛情，那些故事都不復存在，孫悟空亦失去之所以是孫悟空的動機和過程。

這樣說來，《月老》也有點像另一個「追女孩」的故事。不過上一冊已討論過，《那些年》是一種追求，只求痛快，但注定沒有結果，有的是值得回憶的痛快經歷。這也是其中一些批評

點。那麼不禁要問：《月老》是否純粹的自我發洩，不涉及任何其他層面之事？

月老宿命

在AT2中我曾探討過魯迅文學對台灣的影響。他說有這麼一間「絕無窗戶而萬難破毀」的鐵屋，屋內人都在昏睡中。於是人可以選擇讓他們睡中入滅，也可以奮力叫醒他們。可是既然鐵屋如此牢固，叫醒這行為似乎只會使他們更痛苦，意識到死亡。魯迅卻說：「然而幾個人既然起來，你不能說決沒有毀壞這鐵屋的希望。」承襲這思想，我指出了魯迅作品蘊含了絕望中的時間動性：

> 魯迅的鐵屋比喻是萬劫不復的，卻又矛盾地富有時間動性……挪亞方舟為什麼不能被破壞？因為其表面是由玄奧的「時間停頓物質」來製成的。因此《保衛者》（*Spriggan11*, 1998，編按：台灣翻譯為《世界末日》）中的挪亞方舟以物理上不變的形式由古代來到今天。那是毫無時間動性的例子。鐵屋比喻是另一端的例子。才剛說了「絕無窗戶而萬難破毀」的鐵屋子竟然轉個頭便由於「幾個人既然起來」，不能說沒有毀壞它的希望。（AT2, p.60第二節）

根據魯迅原文，這份希望是由面對絕境時的態度而生的：

> 我雖然自有我的確信，然而說到希望，卻是不能抹殺的，
> 因為希望是在於將來，決不能以我之必無的證明，來折服
> 了他之所謂可有，於是我終於答應他（作者按：老朋友）
> 也做文章了，這便是最初的一篇《狂人日記》。

因此可看出鐵屋論是其重要文學思想基礎，也就是一種絕望中奮力而行的精神心態，有點矛盾難明，卻見於包括《悲情城市》和《返校》等電影。於是在上一冊我已提及了九把刀的《那些年》「大喊人生本來就有很多事是徒勞無功的，預言一般告訴觀察故事會如何結束，其作品熱血之外富有『鐵屋』味道——貫通電影戲裡戲外的那位女孩，到完場也是追不到的。可是這過程（求偶）和結果（因青春遺憾而成的半自傳電影）真的是毫無意義嗎？」（AT2, p.57）

同理，《月老》也在同戲名的核心主題便決定了絕望的命運。主角是月老，他的愛情歸宿可以是跟生前伴侶餘情未了，是為粉紅女指斥的「人鬼戀」；他可以跟另一位月老相戀，根據戲內邏輯就是兩鬼戀，他有意識到，但在戀著生前對象的情況下根本不想這樣做。他在電影的上半部要做的是找回失去的回憶，接著便是想找回不可能重來的愛情，但這兩者都是不可能持久的。縱無急切，拖著拖著，只是讓事情更糟：

粉紅女：你要天天人鬼戀到什麼時候？你死了以後，
　　　　小咪是應該要天天想你，然後跟一個男的，
　　　　重點是活的，談戀愛，結婚生子，日子一天
　　　　天過下去。

石孝綸：你不是沒看到，紅線根本綁不上去嘛。一萬
　　　　條，還不是燒光光。

粉紅女：那是因為你一直在她旁邊走來走去。

石孝綸：……你怕小咪死掉以後，我會改跟她搭檔。

粉紅女：對……但問題是她就是還沒死，你就是我
　　　　的嘛。

　　月老不同人類，總不能將責任變成甜頭，將利人變成利己，破壞人間與陰間的秩序。

　　男主角身上發生的根本是自製的悲劇，注定沒有好下場。那是一個鐵屋，沒有出口。粉紅女的說法其實就是以分隔了陰陽世界的方式，去敘述同時有兩段愛情的可能性，亦就是〈(If Loving You Is Wrong) I Don't Want to Be Right〉一曲的含意。社會是不容許的，可是觀眾若不細緻想想，在科幻和陰陽設定下不會將此視為一個典型的出軌故事。路過的人反而清醒，以上對白之後路過的另一位月老便叫男主角：「渣男。」

　　逃出這種沒有出口場景的方式，居然要到不現實的陰間去

尋找。《月老》就如自白書。一心不能二用，藕斷亦有絲連，情況要在地獄中找尋解脫。《月老》是一個移情與別戀的心態轉變過程，必須如九把刀之言，「見過地獄」才能意識到。這種慾求不滿便形象化地成了《月老》電影的來回。之後我們更會看到，不能自已的選擇在周星馳同樣以萬年不變為主題出現在《西遊》中，被視為香港主體面對巨變時的心理投射，從西方古國交到東方古國，從左右逢源變成左右為難。

人會變，愛會變，萬年會變。要些什麼不變，盡是緣木求魚。

不論是《月老》還是《西遊》，主角都是三心兩意；兩者皆愛，亦皆不能得，直到接受天命才能超脫出苦難輪迴。如果套用第一節說的幻幕概念，這些電影例子都是以明知虛幻的方式來展示現實中的問題。「『真實』和『屬實』就這樣被混淆了。」（AT2第六節；有關《西遊記》我會在下一節更詳細地說明。）觀眾明知那些是虛構的電影，可是在虛構中卻找到現實中一樣會面對的問題。當中跟現實的連結在《月老》中有出現過，也能說明以上的縈我自省與三角關係不是單獨例子。九把刀在《月老》小說末處便有作者跳出螢幕的情節：

〈在那遙遠的記憶〉

「你的弓箭呢？」我好奇地問道，繼續敲著鍵盤。

「沒啊，還是老方法，紅線。」

一個全身黑漆漆，帶點焦味的男子，坐在窗戶外的大樹上……

　　黑人牙膏看著遠方，手中玩弄著紅線。

　　我點點頭，看了看黑人牙膏，又看了看他身邊的美女。

　　粉紅色的旗袍美女，正搖晃著她的小腳……

　　我不曉得七百年以後，黑人牙膏是否會等到小咪，也不曉得七百年以後，這個奇怪的三角關係，將會變得如何。

　　我不曉得。

　　但我相信愛情。

　　這錯戀在小說文本中是沒有解答的，純粹只能說：「我不曉得」。在小說中未圓滿的事卻在後來的電影中得以完成，在導演的個人閱歷和能力提昇下得以實現，有一種「以過去為本之預言」的縱時性效果。更重要的是，這縱然是錯戀，在他的鏡頭下卻有規避到世俗眼光而功德圓滿的可能。那未必是自圓其說，至少自是一次自省和述說的過程。這便是《月老》作品在創作者不同的人生階段中發揮出的功能，尤其有個人彌足的面向。揭傷疤又創新物，能夠做得到這一點的並非常人。

關係性主體

　　一樣的三角錯戀卻是擁有幻幕下的台灣在地觀讀空間。主角的主體探求不是由一己定義，而是由其關係來定義的。在看戲的時候，不少觀眾都會替粉紅女感到不值，直到結局才會知道整部電影有可能是下一段萬年之約的前奏。男主角給人的感覺就好像《阿飛正傳》中要保持戀愛來保持活著的「沒有腳的雀仔」一樣，他由悲慟與情愫來定義其存在，如果把這些拿走，他的生命意義便成疑。換言之，他的生命是有關係性的。

　　我們可以如何理解這個角色的正當性，或者用簡單的語言來說，這角色在劇中的選擇——飽受命運愚弄和愛情煎熬仍不跳出七情六慾——到底對不對？我們可以用一個正當性的框架來思考。如果利用拙作（PT1, p.62）中的特定正當性來說，有待探究的就是對於觀測者C來說，A對於B的正當性，譬如對於民眾（C）來說，政府（A）對於原住民（B）的正當性之類。在現在討論的情況，亦即對於觀測者（亦即觀眾）而言，男主角對於其對象來說的正當性。

　　對於小咪，男主角採取的是「一萬年，給我，不給你」的做法。這聽來有點難理解，也不太合符口語文法。在同樣由九把刀填詞的電影同名主題曲中，原來是「一萬年，留給我，別困住你。」沒有誰先破壞了一萬年之約。主角採取了將憂傷留給自己

的做法，替女主角鬆綁。（即使同樣地，女主角也會繼續受輪迴之苦，除了她上世有分殺害的鬼頭成，沒有誰得了道。）這也是一種魔幻的取向。首先誰說可以將萬年之約傳來傳去？其次，一段關係是雙方的，替女主角鬆綁，其實也是給了自己鬆綁。因此九把刀細心地在電影早段便指著書本劃出不符常理的邏輯：「分手，只需要一個人同意。在一起，兩個人認可才算數。」

　　比較複雜的是男主角對於粉紅女的態度。粉紅女在電影中多次暗示明示了愛意，卻始終被主角無視，還要幫男主角給小咪找尋下一個對象，稱得上是最好備胎。她毫無保留、勇往直前的真性情和忠於主角的誠懇（她曾告發男主角搞人鬼戀，之後坦誠相告），使這個角色十分討好。最後她也修成正果，得以跟男主角重頭開始。令好些觀眾不解的可能是為什麼要有這樣的安排，她受的苦是否由於男主角的處理不妥，事實上屬於可以避免？巧合地，只要翻看九把刀的第一句劃出的重點句便有答案。

　　那一句就是對應英語歌曲〈(If Loving You Is Wrong) I Don't Want to Be Right〉的「如果愛你是錯，我不要對。」男主角在初次邂逅粉紅女時，尚有前一段姻緣正在進行中，即使那正在步向終結。在電影前半段時，導演透過甜蜜的回憶片段，由石孝綸和小咪兩人的孩童時代說到高中，再到石孝綸在壽司店工作，在男主角十分堅定的「亂說話」中使讀者誤以為一萬年真有其事，他們確是萬年愛侶，只差追求一刻就成美滿姻緣，亦因此便誤以為戲劇矛盾的來源是男主角被雷劈，時機錯過。但如果套用輪迴

觀，他們的有緣其實也是無緣之始，喜怒是無從說起的。

　　男主角對女主角的愛視而不見是因為那暫時是錯的。即使跟小咪的紅線未牽，但在一起兩個人認可就算數。在擁有一段感情的時候，他不可以一腳踏兩船，不可以率性而為地取至少同屬月老的粉紅女，棄人鬼殊途的小咪。這對應了原著小說的最後一句：「有些愛情，在死後依舊永恆，有些愛情，在死後才開始。」上節與下節兩種愛情在電影中進一步以輪迴觀修正補遺，不但脫離了「有些愛情」的模稜兩可，更在加入具重量的角色鬼頭成和減少分散注意力的枝節（如小說結局作者遇上角色的出戲情節）下，豐富了戲劇性。九把刀為己為角也為繁我，將執念鬆綁，另立萬年之約，呼之欲出。

「天然」新一代

　　九把刀出生於1978年，比較接近「天然」新一代。他的想法中沒有太多對舊朝舊物的依戀。月老雖還是管姻緣的，卻不是連結著婚後新生命，而是往地下去連接著陰間。新愛情是要從主體離世後，方能「死裡重生」。把電影放置於政治格局來思考並不是新鮮事，《月老》也不例外。台灣影評人協會會員陳宏瑋便以此思路入文，寫影評道：

　　　　綜觀金馬獎入圍電影，當《濁水漂流》細膩再現街友

生命經驗，《少年》挑戰政權發聲時，回首入圍金馬獎11項的台灣代表《月老》，我不禁感嘆台灣到底是太安逸還是躊躇不前。

人家在聚焦國族存亡，但到了第三部劇情長片作品的九把刀還在緬懷青春，還在走那套異性戀中二魂講「有些事，一萬年也不會變」，這到底該評為不求上進還是死性不改？（2021）

在尖銳評語後，他承認《月老》有其光芒，同時觀察到《月老》跟上一冊提及的《返校》有戲外的關係，「這是繼《返校》後最大成本製作的台灣電影，成功將說服資方投注更多電影，引領產業大步向前。反之，再讓資方卻步投資大成本電影。」香港「電影之死」在近二十年來不絕於耳，可是台灣似乎「從來就比香江的寒冬，還要料峭。」（馮建三2003）在這樣的情況下，主流電影要取大眾的最大公約數來滿足觀眾，兼顧回本，無可厚非。

可是怎樣才是言之有物，不躊躇，力求上進？換句話說，怎樣才能脫離感官上的「有意思」，成為「有意義」的電影？歸納自《第七藝》第一冊的研究所得，便是：

1. 深刻的電影作品會具有縱時性——一種「歷史痕跡和以過去為本的預言兩者縱疊的特性」；
2. 在電影縱時性下得以實現「自我意識不同面向的當面對

質」，是為繁我自省；

3. 電影是關乎銀幕之事，在中國的源頭則上承從西方傳入的古代幻燈，語源上具奇幻戲劇性的，對應的不只是紀實的生活常態。這裡可以今冊中的幻幕概念介入，有所指方是屬實的；

4. 電影在時代中的本質「實際上是基於不安和未知而誘發的可能性循環預演」（見AT1第一節）。

馬丁・史柯西斯的見解

此時我注意到另一篇發表在方格子上的影評中，論者也察覺到《月老》的娛樂面向，提及了荷里活（Hollywood，編按：台灣翻譯為好萊塢）導演對漫威電影主題樂園，指的應是類似名導馬丁・史柯西斯（Martin Scorsese）〈我為什麼說漫威電影不是「電影」〉（2019）中的意思。在那篇刊登在紐約時報的著名文章內，留心一點的話，其精闢論述段落意外地可以對應縱時理論中的原創概念，準繩地捕捉了電影之本質精要：

> 電影是關於啟示的——美學、情感和精神上的啟示。它是關於人物的——人的複雜性和他們矛盾的、有時是悖謬的本質，他們可以彼此傷害、彼此相愛、突然面對自己的方式。

它是關於在銀幕上、在它加以戲劇化和詮釋的生活中，直面意料之外的事，並以藝術的形式擴大對可能性的感知。

而這對我們來說恰是關鍵之處：它是一種藝術形式。當時，對這一點存在一些爭論，於是我們堅持電影與文學、音樂或舞蹈相當的觀點。

馬丁・史柯西斯精準地道出其論點。電影當然可以是娛樂消遣，但遠遠不只消弭人生。它關乎「啟示」、「（集體地）面對自己」、「對銀幕上意料之外的詮釋」、「擴大對可能性的感知」，分別可被視為對應縱時性、繁我自省、幻幕、可能性循環預演。本冊系列中十分強調縱時性，如取極端方式來理解的話，更會開始質疑「虛構的紀錄片」的意義，方才有本冊第一章中明言出的紀錄片重要性。

好的電影很多是包含縱時性的。若縱時失效，就算塞滿兩小時的內容，都不見得有任何深刻意義可言，用最簡化的語言來說，就是人們看完一部電影之後步出影院或離開家中沙發時常說的：**「我不知道我看了什麼。」**電影很多時候淪為絕對的消遣，在無上限的感動和激動之後，瞬間化為烏有。漫威此類電影追求快感，但同時缺乏「議題論述，讓人難以浸淫於意義主題」（癮君子Movie Addict 2021），實是陳宏瑋之批判方向：

九把刀的影像作品，則像台灣版的漫威電影，同樣提供充足的感官享受……通俗化的年代，電影的定位越來越模糊，除了是一種藝術形式，還是一種娛樂消費選項，好比電動玩具，有時訴求的不過是發洩，而非價值信仰的凝煉。

為此，在這不夠進步、公平，或幸福的時代，《月老》這一類主打傳統浪漫的作品，自然受到偏愛。若想改變氛圍，還得回到體制內倡議，一步一腳印，藉此，兼顧議題與娛樂的作品，才能偏地開花。（ibid）

　　電影是一種藝術形式，我想是沒有異議的。有異議的通常是怎樣的電影才是具藝術價值的。這也是在以上的馬丁・史柯西斯文章中尚未毫無爭議地處理好的問題。當然不是所有電影都可納入藝術行列。好的電影才是藝術，在縱時理論中已經有過解釋。然而，剛才提到的那問題「我不知道我看了什麼。」可以用以代表作品沒有內容可言，也可以代表受眾無法理解電影內容。可是藝術是什麼向來眾口難調。譬如說，香港文化界的詞人林夕便反覆問過這問題：「什麼才是藝術？……文學與藝術根本無準則可言。跟所有形式的創作一樣，良莠不齊，不夠水平，你引用多少文學經典與你有相同取材的都不能成為讓人不滿的擋箭牌。」（2012, p.166-8）

　　由馬丁・史柯西斯到台灣影評人的疑問，都勾起了這個我已處理過的問題。在《鑑藝論》中，我曾寫道：「只有不走馬看

花，自能看出花枝與招展的虛實。如此一來，這或許又正是以藝論鑑的最佳時分。因循便容易苟且。在美好新世界和不雅幻象、真偽與偽真的永恆角力中，我們應鑑別，更應鑑賞，才不至於掉到只有二元黑白的無底深淵。」（見CT1前言）九把刀以網路小說起家，拍的也不是小品而是偏向大眾主流電影。他面對的不是愛好藝術電影的小眾，而是大眾，也包括網路上不同人士的尖銳批評。這些批評中有正當地言之有理的，相反地，也有熱血衝動的、妄下判斷、良莠不齊的。這就是現今的網路生態，有時義憤難當，有時略嫌浮躁。

　　有不同意見實屬平常，只要言之成理，各看法都可以並存，不須極端地「取一漏萬」。有趣的是，我的理解跟上述引的影評人有點不同。我認為他們抓到了重心，電影的確應有實際啟發，而不只是主題遊樂和舊調重彈。可是抓住重點後的看法卻有所不同。我不認為九把刀與及其他不少惹來同類批判的導演漠視了電影的意義。不是言之無物，只是有待深刻觀讀出來而已。

　　最令我感興趣的，還是陳宏瑋提到的「國族存亡」之事。《月老》中說的，我來來回回地思前與想後，還是覺得它反映出深厚的繫我潛意識，幾乎就是當代台灣的心理寫照：

　　　　復仇未果的執念、對遲遲看不見彼岸的悲哀、始終得不到平靜的憤怒，讓鬼頭成幾乎掙脫了封印，即將在人間入魔。（九把刀2021）

第三節（下） 「日出西方」
關係式文化主體

我去了離阿昊住所最近的海灘。望著廣闊無邊的大海，有一種似曾相識的感覺。小時候我總會猜想海的盡頭是甚麼。當時年紀尚小的我認為最合理的解釋是那裡有一條很清晰的邊界。我將這個偉大的構想告訴爸爸。他望望海的那邊，然後告誡我千萬不要到那邊遊玩，因為萬一掉到另一邊，就再回不來了。

—— 《古卷首部曲：巴別人》林慎（TS1, p.190）

在接下來這一部分，我將會把討論延伸到更大的格局上，看看台灣之於地理上東方、文化上西方的另一彼岸。

未出現的東西大戰

電影製作經年，其實哪來這麼多誤打誤撞？除了珍惜愛人之類的古訓和之後會說到，因周星馳影響而成的台港性，《月老》還有什麼意義？我認為《月老》最精彩的部分可能乃其刪去的部

分。這部分十分能彰顯出其故事和台灣處境。[5]

　　事緣經歷了連串人生波折，加上成本，九把刀難免對再執導演筒感到猶豫。「他也透露《月老》的劇本依循小說的基礎，製作成本規模一定很巨大，其實不在他想自己當導演的範圍裡，『即使我的臉皮夠厚，心臟也不夠大顆……不斷被揍又站起來幾乎就是我最大的責任了，可站起來的方式，不是一直公開解釋我的感情選擇或追憶懺悔，這絕對不是經歷了這一切狼狽的我，想傳達給讀者的訊息。』」（自由時報2021）

　　取捨和成本之下，小說中精彩的中西人戰變成了將焦點放在營造鬼頭成一角上。以戲論戲來說無可厚非，畢竟寫小說是一個人天花龍鳳的，拍電影卻未必可以如此放任。月老是中，丘比特（Cupid）是西，《月老》要擺脫傳統，玩出新物，也要有台灣的在地二次構造，創作出新意義和新語言。這無疑使人想起《悲情城市》內對日本———一個對當時的台灣重要的外國———的描述：「日本旗怎樣掛都是對的。」日本退場，對於現代台灣來說，這個最重要的外國又成了哪一國？

[5] 我亦希望事先聲明，以下這些彼岸聯想並不一定就是九把刀的原意。創作的本意，本來就是具有含糊性的，具多重解讀空間的。這些卻是我在觀影時不斷自我叩問的課題。本系列是以影立論，某程度上也是以影帶論。

東西衝突

　　如果說香港是東西文化相遇的地方（where east meets west），台灣在不少方面可能更「東西」。香港說的多是繁體和人們熙來攘往的生活模式，使中國導演賈樟柯感受到「一個生態，我能聯想到晚清的人是什麼樣子……因為他們沒有經過民國，晚清不就割讓給英國，直接從晚清到了一個殖民地，中間沒有經過中華民國，沒有經過中華人民共和國。」（林澤秋2013）台灣理所當然「沒有經過民國」，因為它根本尚在民國，故宮博物院中便有上承前朝的豐富紫禁城文物館藏。另一方面香港有英式的體制和說英語的傳統。台灣官方語言雖不包括英語，台灣人亦不一定會英語，可是他們有西方傳來的民主制度，深厚體現在地，在這一個重要的方面或許比香港更西方。以上種種因故未必完美，不無值得研究的地方。

　　《月老》小說中其實有著墨於中西文明碰撞這一點。如果說華夏神話中的愛情使者代表是月老，西方的當仁不讓就是丘比特。小說中本來會有中西方愛神大戰的場面，而且甚具寓意，可惜因成本問題而要改編擱置。月老與丘比特意外地能夠反映兩種文明態度。譬如說他們用的工具，月老用的是紅繩，即使加上保人性命的設定也是防守性的；丘比特的卻是箭，而且在小說中是名副其實可以傷人的箭。

《月老》電影呼之欲出地顯示這一點。粉紅女叫Pinky。她跟石孝綸一起唱了Pinky糖果歌，對外國人來說可能會不知所云。Pinky是台灣一種廣受歡迎的糖果品牌，由台日合資的公司製造。更神奇的是，其包裝上只有兩種語言：日語和英語。加上粉紅女和男主角等一眾月老來到人間時播放的日語歌曲，更使人無法忽視對日本遙遠的呼應。（在香港電影中如果突然出現一首日本歌，若非有意便是刻意。）可是在了解《悲情城市》後，我們發現了日本在上世紀的台灣中不可磨滅的痕跡，於是導演的安排便非毫不合理。

　　台灣的國際格局確實如此。作為一個小島，它無可避免地被各方力量影響、擠壓、侵占過。《悲情城市》內主要說的是日本戰敗離場，國民政府同樣戰敗然後遷台，台灣彷彿活在矛盾的同時戰敗狀態中；《返校》顯示的卻不是日本與民國之爭，更多是國民政府相對於人民，亦是國家為先與本地信仰的價值系統之爭。這兩者奇怪又合理地迴避了太平洋另一邊的戰後世界超級力量——美國。《月老》因此顯出了遙遠的日本影子，更近的則是西洋影子。粉紅女自我介紹時說的是Pinky，在劇內主要用這英語名字，說話時也是中英夾雜。

　　這電影就這樣顯出了台灣的三方勢力影子，中、美、日三者都在台灣近代歷史中有其位置。當中《月老》小說中又特別強調了西方人的存在。

避免生與死課題的移民

　　如果要迴避台灣的生死課題，大可移民。這一方面也似乎反映還是有不少上世紀以來的傳統價值在操弄著人們的命運。譬如說，隨著局勢發展，日本離場，另一強大力量從太平洋另一端構成影響。這一方面見於同期的另一優秀電影《美國女孩》，其中主角林嘉欣是美國女性移民。這故事有「離地」的部分，畢竟移民美國在現代華語圈有著追夢、人生上升等的根深柢固的錯置形象，主角的女兒在回台後卻出現嚴重的文化衝突——血脈上的華人居然不懂華語，身上的標籤又居然是跟種族脈絡無關、又使不少人趨之若鶩的「美國女孩」。如果換成「第三世界國家女孩」，似乎會有很大的形象落差。所謂的「外國」顯然不是一個單一的結構，而是有分成好的和落後的國家。如果移民就是為了迴避生活之難，自然也不會到更落後的地方去。

　　移民確有台灣普遍家庭共同面對的部分，根據不同調查，台灣確實有五分之一到三分之一左右的人口有意移民（蓋洛普調查，見蘋果新聞2010），移民目的地又以北美為優先。這一點跟香港不同，至少在英國海外公民護照政策之後，港人遠赴英國較多。

　　數字一直會根據政局而改變，未必能作準，不過至少可以肯定想移民的台灣人不是極少數，一般台灣人身邊都有人在美國留學、定居，不足為奇。同時間，常有亞洲女性嫁去西方世界之

說，卻沒有亞洲男性「娶到外國」之說，亞洲人的形象很多時都有性別定型在內，性別定型又以「國際」審美觀為準。台灣是島但不是孤島；生存需要外國，但外國的存在又有如硬幣兩端。在去殖的年代，國外援手和落腳地易成依賴，主體性難以說起。

這種以關係構成自身的主體性隱約呼應著台灣主體。四面環海，一不小心就是四面楚歌，長期考驗人材的精神意志，正是歷史寫照。

解脫「彼岸執念」？

在台灣的形勢中，除了上節說的「現實彼岸」，還真有一個大家想移民去的「西方極樂世界」彼岸；在地圖中，它卻不在西方而在東方，正是橫跨了整個太平洋的美國。本來以為香港的中西夾縫已經算是奇特，但在權力更迭上，至少香港的西方古國離場，東方古國進場。縱處在切換期，但更迭是可辨識的。台灣發生的則是以往《亞細亞的孤兒》時代，台灣主體在中、日、自身中打轉，到了《月老》的時代，日本退場，仍有餘音，但具體的力量影響上，「外人」由日本變成了地理東方，文化西方的另一彼岸。

台灣的主體概念一部分由自己定奪，不須他人多言；另一方面作為島嶼——又或者說作為現今全球化下地緣結構的一員——它有以關係來界定的部分，也就是常說的國際形象或者國際關係定位。當中最顯著的力量就是設有太平洋艦隊的美國，也是二戰

後的超級大國。美國的《台灣關係法》是這方面的法律表現。當中2.2.2、2.2.3及2.2.6條目如下：

> 表明西太平洋地區的和平及安定符合美國的政治、安全及經濟利益，而且是國際關切的事務；
> 表明美國決定和「中華人民共和國」建立外交關係之舉，是基於臺灣的前途將以和平方式決定這一期望⋯⋯
> 維持美國的能力，以抵抗任何訴諸武力、或使用其他方式高壓手段，而危及臺灣人民安全及社會經濟制度的行動。
> （美國在台協會1979）

美國一方面將台灣納入其保護傘內，另一方面其正式建交國是中華人民共和國，情勢有點複雜。對現時的探討尤其重要的是，在這樣的情況下超級大國尚且以這樣的形式來建立對台關係，其他國家只會更小心翼翼。台灣近年便持續有邦交國斷交的新聞，曾被形容為可能發生「雪崩式斷交」，不少民眾卻認為「沒差」、「無感」。（鏡媒體2017）2021年，尼加拉瓜成為蔡英文任內第八個斷交的國家，使邦交國數目跌至十四個。（聯合新聞網2021）2023年3月宏都拉斯與台灣斷交，邦交國數量跌至十三個。（BBC 2022）在這樣的現實政治困局下，確有聲音指出從「彼岸執念」中解脫方為上計。曾任職於美國國防部和中央情報局的國防分析者的葛羅斯曼（Derek Grossman）表達了「與

常識相悖的建議」：

> 台灣應考慮主動斷絕與所有邦交國的外交關係，從這場毫
> 無勝算的「邦交國爭奪戰」中解脫，進而將重心放在真正
> 重要的地方：深化與中大型國家的非官方連結，藉此削弱
> 中國對台灣的打壓……除了台灣在歐洲唯一的友邦梵蒂岡
> 之外，其餘友邦多是又窮又小、地緣戰略價值極低的國
> 家。（陳艾伶2021）

　　葛羅斯曼的說法不無道理，同時又帶著風險。不論是否要以
這樣的方式進行，要從目前這懸而未解的處境中解脫，確是有保
持冷靜頭腦和破除執念的必要。美國這個西方彼岸早在1979年跟
中方建交，雖說比英國、法國更晚，卻有國際上定調的影響，使
台灣進入了八十年代以降的外交處境。上一冊援引了竹內好、陳
光興等人的思想，我們知道在後殖民主義的格局，亞洲要脫離西
方自立主體，其實有解開西方不在地的束縛以尋找在地資源的必
要，不能不加思索地執著在台建立「另一個西方」。
　　台灣要解脫的西方彼岸，確是看起來「一片光明」，卻又相
距「幾千、幾萬年」之遙。

歷史上美國對台灣彼岸的實際影響

美國在戰後世界的強大勢力也名副其實地阻止台灣「到達彼岸」。在六十年代時，中國大陸正經歷嚴重動盪，蔣經國曾言：「這是（國民政府）十八年以來，最重要的關頭，反攻大陸的最佳時機。」（林琮盛2013）計劃反攻，卻礙於海戰失利的近因，以及美國或因陷入越戰等國際形勢而不支持的遠因，胎死腹中：「因為國民政府此時已與美方簽訂了中美共同防禦條約（中華民國與美國在1954年12月3日簽訂的國際條約），規定於台海上所進行的任何軍事行動都須先經過雙方的意見，一致了才能發動。而在當時美蘇兩強極端對峙的局勢下，反攻大陸非常有可能會引爆『第三次世界大戰』。」（陳毅龍2019）

第三次大戰之說或有點偏離歷史實相，但陳毅龍有關中美條約的理解卻可以在其他更正式的文獻中找到答案，並且說明美方角色在台方計畫中的實然影響。國史館修纂處纂修葉惠芬指出：「在國際冷戰嚴峻情勢下，以彈丸之地的臺灣要完成登陸反攻準備，談何容易，反攻時程自然只得流於口號，一延再延。」蔣中正基於國際形勢無法妄進，一再要求修改計畫，可見其重視。而在計畫中，美國的角色不是輔助，而是必要的：「『中美共同防禦條約』訂立及中共發動八二三砲戰之後，國軍任何反攻行動都必須知會美國，甚至承諾不使用武力反攻的情況下制定的，如何

突破美方限制，爭取其認同，甚至獲得援助，成為計畫必須考慮的重點。」（葉惠芬2016, p.149, 151）台灣前有《中美共同防禦條約》限制其反攻意圖，後有中美建交後的《台灣關係法》，使台灣攻守都有美國的強大影子。[6]

在正面反攻以外，蔣中正亦曾試圖說服美方利用韓戰和滇緬游擊隊進行反攻，並在日記中寄望「配合世界大勢，當待第三次大戰發動時反攻大陸」。（《蔣介石日記》，1953年5月3日，見於ibid, p.153）然而今時今日我們都知道事態的發展。尤幸第三次世界大戰還沒有爆發，否則會生靈塗炭。蔣中正想等的時機，等到他離世還是等不到。

美夢初期多是空想。不過在美夢成真之前，這些極端的想法在責人之前首先責己，先便將台灣化成一個怨靈之地，也是遠至解禁初期的《悲情城市》至近年的《返校》一脈的白色恐怖歷史教訓。

念著彼岸，執著異己，在達陣之前天堂已經沉沒。

韋伯的啟示

現實彼岸始終是執念，在台灣歷史上令人費解的，卻是那一直念念不忘的彼岸之所以無法到達，是有西方彼岸的深刻影子

[6]　條約只是我們可見的部份，背後自另有為己的盤算。一面是本國利益，一面是受保護地方的意向，有時難辯怎樣做才是對各方最好。蔣中正亦有「即使要放棄美援或廢棄『中美共同防禦條約』，進行獨立反攻，亦在所不惜」（葉惠芬2016，p.189）的決心。

在內，以此可見台灣的新亞細亞孤兒性。香港被殖民者看中其優良港口，台灣之所以成為今日台灣，也是因為其海洋天險，「希望藉著海峽屏障，既可在最後時刻退守，也可期待來日反攻大陸。換言之，在政府撤退臺灣的考量之中，同時也已鑲嵌了枕戈待旦、反攻復國的使命。」（葉惠芬2016, p.149）四周環海於是也四周皆見彼岸，可望而不可及的境地不是偶然，乃有意導致。戰敗並實力下降的事實亦是導致偏處一隅，受兩邊彼岸左右的原因。彼岸執念，說來容易，要破除卻一點也不易。

從社會學家韋伯的角度，國家就是在特定的地區內擁有行使正當武力者，而政治作為職業，回報就是名譽和物質回報。（Weber 1919a、1919b）當這兩個動機不存在，統治結構也難談上穩定。更大的問題是何謂正當？這決定了實然統治者地位。研究何謂正當便是我在前著中融合分析哲學的嘗試。（PT1、PT2）如果用內裡的棋局觀來分析，除了島上的各個派系、政黨、群眾之外，還有棋外具影響力者，他們在觀察比賽，但會適時進行干預。美國就是一個主要的場外棋手，有著國際關係、法律和實然上（例如軍售）等角色。

此外，提到韋伯，不得不提他對於中國有一種強大的批判。成功大學電機系教授李忠憲在談論政治人物時便不諱言：「過去社會學家馬克斯·韋伯認為這種虛偽的儒家倫理學是中國落後的根源，後來國民黨就把它搬來台灣了。每個人像聖人一樣的要求水準，不真實面對自我，務虛崇尚完美的解決方案；學而優則

仕，包括政治人物在內，為學位而讀書，不管到幾歲，強調自己智商有多高、學歷有多漂亮，以及逃避思考死亡的問題等等。」（黃宣尹2022）姑且不論這種傾向是否在台灣跟在華語圈其他地方一樣深，還是有其在地演化，韋伯這著名的觀察或者有人會說是偏見，所指的社會集體心態卻是有其延續性，致使今時今日還是有人覺得適用。

那對持有強烈彼岸執念的人們是一個強大的警惕，也許提醒我們在避免被西方彼岸完全扯進去以致無法建立強健主體的同時，也須提防華語圈中的東西。在介紹這一段之前，我希望讀者留意他的說法縱非完全沒有道理，卻有一些殘留的西方優越主義痕跡。已故臺灣大學社會系教授林端總結道：「在韋伯眼中⋯⋯作為西方理性主義社會的對比類型，中國社會的整套文化設計都在不理性的、傳統主義的籠罩之下：在宗教領域內，儒家深受傳統儀式的制約，是一種儀式倫理（ritualistiscce Ethik）；在政治領域內，是所謂的家產官僚制（patrimoniale Bürokratie）、傳統型的支配結構；而在法律與司法的領域內，是所謂傳統型的法律，亦即實質的—不理性的法律（material-nichtraditional）、家產制的司法、卡迪審判（Kadi-Justiz）。」對此，教授指出韋伯的說法脫離了啟發性的歐洲中心主義，變成其規範式，「進而隱藏著西方是進步的，中國是落後的這樣的評價標準。」

這一點跟陳光興的帝國之眼比喻有一定相通的地方，時人應有《去帝國：亞洲作為方法》的期望。而即使先放《去帝國》在

一旁，利用自身去尋找和建立在地知識本就有著天然的正當性：「整個西方世界和學界的中國圖像，相當程度上仍受韋伯的陰影所籠罩，所以我們有必要以另外一種研究方法……以其自身為研究對象，而非透過西方人的概念建構，來理解儒家倫理所具有的普遍主義的特徵。」（林端2002, p.6）這做法自然是不侷限於儒家倫理，而是對所有在地知識的反思和重構。由此看來，台灣的主體性在提防兩邊彼岸的強大影響之下，要走出自己道路，一點也不簡單，需要十分成熟的思考方有望達到真正的理想彼岸。

第三章

塵世間

GRIEVANCE

第四節　不變承諾
繁我與新我

> 既然在電影中尚且知道2046是明顯虛構的，為何在現實
> 中，人卻會輕易接受不變的承諾？
>
> ——《第七藝I》林慎

金都・月老

　　上節最後提到的東西使我猛然記起曾重點探討的香港電影
《金都》。（亦見AT1第四節）《金都》表面上是一個愛情故
事，實際上卻是透過香港女主角在內地男子和叫Edward的西化男
子之間的周旋，去講述現今香港在中西之間的左右為難。這當中
是缺乏喘息空間的，就如主權移交也是一個宗主國緊接另一宗主
國。女主角想跳出這迴圈，但直到結局我們也不知道她真正是否
跳了出去。《月老》也是顧左右而言他，不知不覺亦有意無意間
透露著現代台灣的處境難題。

　　九把刀並不是政治冷感之人。他曾在宣傳《一個人的咖
啡》時表達說：「我反對以非民主的方式通過法案，服貿協議在
兩邊對等的狀況下，電影業可以全面開放，這樣才是真的文化
交流。」（星光雲2014）他亦被視為「公開支持台灣太陽花學

運，並經常在臉書等社交平台上對政治或社會事件發表看法。」
（BBC 2014）我這樣說並不是把他的背景資訊強行套用在他的
電影作品上，畢竟電影不同本人，戲內表達的亦不一定就跟導演
本身的言行完全一致。不過至少大家應該同意作者是一個對現實
有所體會和看法的人，而他的電影也折射出一些個人想法。[1]

　　不只一次說過《月老》中的愛情觀是有意矛盾的。它一方面
強調忠貞，忠於愛人，忠於命運。男主角沒有反抗命運，最後也
是利用了原本的紅線能力來捨己救人。主體失去了，一直追求的
愛情卻得以完滿，完滿的方式卻不是共諧連理，而是死去後接受
新一段戀情，於是另一方面就是不再對舊愛守著忠貞。這樣的看
法投射自什麼？如果彼岸乃「現實彼岸」，不變乃「現狀不變」，
以上看法便是有主體尋求去向的強烈意圖。舊我死去，才可擁抱
另一段不是孽緣的關係，並且透過這段新關係反過來建立新我。

　　是繁我自省嗎？更像是自省出新繁我。在「輪迴」這普遍的
亞洲思想外觀下，舊我跟新我著實不是一己意識的承傳轉世（片
尾亮出前世老人的關係，定義主角的就是這段萬年愛情），而是
舊我**繁衍**出新我的關係。

　　　其實《月老》一直是九把刀很想拍的作品，但也因故一直
　　　擱置。九把刀透露當初養了14年的愛犬離世，對他是很大

[1]　說以影立論，當然是使用各種機會來陳述己見，又何來借題發揮之虞？

的衝擊，「也是這個死亡的衝擊，讓我有動力去改動整個劇本。」巧合的是，在快開拍之際，太太剛好懷孕，「那是一個新生命的開始，看她肚子一天天的大，電影一天天的有進度，我感到有股力量想去呼喚我，我需要更努力去回應他。」（上報2021）

香港的《金都》中也有這方面著墨。根據導演，她拍《金都》就是為了「留後」。「黃綺琳坦言，年過三十，自己也開始焦急，她一直想生育……在電影，她一貫『迷茫』，在現實生活上，她卻找到很確切的答案──『黃綺琳想留些東西在這世界』，生育是其中一種，在電影世界，她留了一齣《金都》。」（Kwan 2020；AT1第四節）電影有時候對創作者來說是一種繁衍慾求，關乎族群延續。在《去帝國》（2006）中，陳光興便用了華人潛意識中有待認同的性焦慮來解讀尚─賈克·阿諾（Jean-Jacques Annaud）執導，梁家輝主演的《情人》（*L'amant*）。

不過也是出於迷茫和延續的心態，《金都》女主角發現自己在迴圈中，而且是一個接一個的難關。「張莉芳與愛德華和楊樹偉的關係猶如兩個相互緊扣的困境，其實是為了跳入後一個困境就必須解脫前一個困境……難道自己的命運就像影片裡的那隻被調侃的烏龜，從一個魚缸搬到另一個新魚缸，以為獲得了新生但最終卻無緣無故被遺棄？……在解決了第一個困境後，張莉芳開始鼓起勇氣真誠面對自己，選擇不再輕易跳入後一個困境。」

（何威2020, p.131-2）如果用這樣的思考來看《月老》，男主角著實也是如此。他一直享受著萬年姻緣，直到戛然而止，他的做法卻不是不再輕易進入下個困境，而是開始新的關係，繼續一萬年悖論。（在片花中，主角轉世成小孩，輕撥頭髮說：「我的帥，一萬年也不會變。」）

在討論《返校》時我已經觀察到台灣地道民間思想中，跟不少東南亞地區一樣，輪迴是很重要的思想。《返校》女主角靈魂被困在荒廢校舍，不得離場。我對比了類似的哲學概念，其中一個就是尼采（Friedrich Wilhelm Nietzsche）著名的永劫輪迴。這也無疑跟用了同類邏輯的《月老》相似。男主角就好像一個會隨時間流逝而活著但本質初心如一的存在，如尼采說的：「我永恆地返回這相同的、與自己一樣的生命。」（見林鴻信2002, p.82）

不過這裡有化成消極的可能。既然《月老》主角的本質──不管是痴情還是帥──一萬年都不會變，其人也不見得會有所蛻變，不可能如尼采所說的「以徹底的虛無激勵人追求成為生命的強者」。（ibid, p.92）怎樣看，他的悲慟只是在於割捨，但他沒有拋棄自我。人性依然，沒有成佛。如此看，《月老》的戲碼可以被視作一萬年便重複一次。而時間在這樣被擠壓，由正常人幾十年的姻緣，變成了輪迴轉世，但亦有終結的東西。每一萬年便會來一次《月老》，依依不捨，打破苦難亦無從說起。不過九把刀的手法使觀眾進入一種亢奮狀態，生前是精彩的，死後也可以

很繽紛，只要不去抱著執念成為怨靈，有趣的念頭死後還是可以存在的。這是十分入世的想法，使人想起另一極端，杜琪峯和韋家輝導的《大隻佬》。可是跟《大隻佬》的深刻輪迴觀，以及其顯露的現世反應相比，《月老》似乎嘗試將說服和啟悟觀眾的焦點放在視覺，而非劇情上。這也是導演成功的一個地方，雅俗並容，亦有奇想。

　　跟《金都》同類具邏輯的辯證在《月老》中是不存在的。相比下，那更像是另一種邏輯的進路：

　　　　「三十歲的時候，你沒有人要，就嫁給我。」

　　　　「不要。」

　　　　……

　　　　「你六十歲的時候沒人要，我們就結婚嘛。」

　　　　「不要。」

　　　　「那一百呢？一百歲的時候沒有要，你就嫁給我啊。」

　　　　「一百歲的時候我很老。」

　　　　「我也很老啊。」

　　　　「我怎麼可能一百歲都還嫁不出去啦。」

　　　　「因為我還沒娶你嘛。」

　　即使屢追不成，男方還是十分相信他們是天生一對的。要是男方還未娶她，她就會嫁不出去。這邏輯看來非常人所能構想到

的。首先，現代女方不一定要以嫁人為目的；其次，不嫁的原因可以有很多，譬如想一直單身。可是根據月老的邏輯，只要牽得上紅線，不管如何，有情人終成眷屬。他們兩人間卻沒有紅線，即使有也是自己（未化身成月老之前）綁上的。這個例子跟《西遊》主角化身神仙前後有相似的地方。

男主角之所以會那樣認為，無疑是一種固執。同時他們居然都察覺到了屢追不成延續百年的可能，正正應合了提及《月老》的《那些年》段落：「少了月老的紅線，光靠努力的愛情真辛苦。」這種執念其實跟反鬼頭成的像是一物兩面。「你忘了，我沒忘。」只是男主角想著的是姻緣，一種隔世持續求偶的關係，而鬼頭成想的是被殺的仇，他心裡還是有嚮往著被同道出賣前的日子，而同道出賣他，也撇不開他太倔強不肯被朝廷招安的原因。不像男主角的萬年長征，鬼頭成的怨念「區區」經過五百年，可是細想之下男主角的執念也是怨念。他繼續執迷不悟的話，會使小咪像寺廟內主持一樣眼睛瞎掉（她只為了想看見他而發現了見鬼竅門），也會眼看著小咪受鬼頭成之傷而去世。

他要繁衍新我，跳出執念，就必須另立關係。如果用維根斯坦的說法，意義由實踐中產生，非從字典定義而成，我們更可以說他這角色的存在意義是由他的愛情執念構組而成的。他不像《悲情城市》中的林文清默默守護身邊的人們，也不像《返校》裡的女主角要贖罪。他一方面更輕盈，沒有守護族群或拯救逝者的責任，另一方面又必須持續建立和保持關係，以維持其萬年中

的獨特身分。這使人產生遙遠的想像，畢竟台灣本身就是四面環海，像之前說的，其文化身分一直被中、日、美影響，亦見於《亞細亞的孤兒》、《悲情城市》等。電影中夾雜創作人的族群焦慮屢見不鮮。在《第七藝》系列中不斷出現這個主題，似乎不是空話。

繁我生存慾求

> 十年間，兩人相偕水裡火裡來去一回，像被雷神劈燒一身焦黑，創作才子與偶像演員面貌，都沾上厚厚的灰。但似乎也燒出了一層堅實的內裡……感情風波事件後好一陣子，九把刀由公眾視線中退縮，鮮少曝光受訪。接受我們專訪那天，他有問必答，但答得迂迴謹慎。關於「刀式純情」，字字斟酌要從哪裡說起。（謝璇、楊惠君2021）

較早前帶過，《月老》的誕生是創作者的家庭族群變動轉化成的結果，乃「愛犬離世、女兒出世，死與生的相扣連」。九把刀說：「我非常想要再看到阿魯，阿魯一走，我就知道該怎麼改編這個故事，更默默希望我可以當導演……阿魯走了之後，我才覺得一定要生個小孩……或許，阿魯的意識被我們對牠的思念感召，才轉世成我的女兒，繼續陪我。」（ibid）但九把刀同時意識到這也是一種偏執。他想拍成此電影，很強的目的是想以這

一種形式紀念阿魯、「再見」阿魯。「我希望阿魯不要離開我，這是我的執念。」面對成住敗空，任何人都知道這種執念是不可能的。演化成的電影核心，男主角、鬼頭成、小咪的執念都是不得有迴響，也不得有好結局。只有粉紅女成就的不是自己而是他人，才能得到解脫。（那自是另一執念的起端，卻是後話。）

> 「一萬年，給我，不給你！」死後原本失憶的男主角阿綸，最終也翻轉了前世掛在嘴邊要愛小咪一萬年的話，斷開小咪的執念：
> 「守不了的約定就交給自己，讓對方繼續在下一世前進，自己魂飛魄散。」
> 《月老》裡的愛情，充滿了懺情的隱喻。（ibid）

　　要懺情，無非是因為有守不到的諾言。但現實中哪會有萬年人生？輪迴也是信仰，而不是肯定的客觀存在。將守不了的留給自己，讓對方前進，自己灰飛煙滅，是一種詭異的說辭。放過他人，不放過自己。那怎樣才能跳出去？現實中不可能存在不死又不放的情境。於是也是只有死，才能逃過忠貞的強烈枷鎖，意識繼續活下去，開始另一段關係，又從另一段關係反過來找尋新我。

　　陳宏瑋指出《月老》故事是以「石孝綸遂以非人視角檢視在世的過往情愛糾葛」。（2021）我也觀察到故事設定中月老同

時有保生死的能力，只要牽上紅線便不會死。訓練月老的「誕生地」也是陰間，跟陰間重疊。同時，月老由外表到體制都跟制服部隊很相似，最後更離奇地擔當正邪決鬥的重任，平時巡邏遊逛，有事介入，很像班雅明（Walter Benjamin）筆下的偵探漫遊者（flâneur）。細想之下，《月老》中的這些人，鑑別的卻不是守法與否，而是公道與否。不止鬼頭成的故事支線，上世辜負Pinky的男人受罰、月老儲的黑白珠、為世人找尋匹配的對象，很多情節之所以會這樣發生，是因為它們含有一定的是非善惡衡量準則。換言之，人的生死和生死後都受某些準則影響，這些準則何來？就是他們如何待人而來，是不同關係的結果性延伸。

說主體性之前的必要條件

小咪覺得即使六十歲不嫁也沒關係，原來跟現實有關，反映了今代的適婚人口情況，具屬實性。「根據台灣社會調查所2021年的調查，三十五歲以下未婚男性有結婚意願的比率為71.4%、女性69.3%，即女性比男性更缺乏結婚意願與動機。」此外，根據內政部戶政司的資料，二十至四十九歲的已婚率只有四成多。問題出在哪裡？奇怪的是男和女的不婚原因十分不同。對男性來說，不婚是現實問題，六成多受訪者不結婚的原因是「沒房」，其次是「收入不夠」；對女性來說，理由卻相對上非現實，最大的不婚原因是四成人選擇的「渴望自由自在」。「多數女性視婚

姻為畏途的原因，往往都跟害怕在傳統婚姻『嫁雞隨雞』，以及家庭制式性別角色分工（例如育兒、家務就是妻子的責任）的巨大壓力之下，完全失去做自己的權利有關。」（黃天如2022a）

黃天如寫的這系列報導具深度，值得探討。九把刀拍《月老》之時正值生死之事，愛犬離去，女兒出生，他甚至相信女兒是愛犬轉世。（見謝璇、楊惠君2021）生死之事是嚴肅的，而且跟上一段說的婚姻相連。人結婚後生兒育女甚是平常。在低出生率的情況下，這觀念上也出現反思。臺北大學社會系副教授陳韻如便表示，不婚而不育會影響國家人口結構，想減低這影響，社會或可接受未婚生子。而法國的未婚生子比率高達六成。（黃天如2022a）由於文化和觀念等因素，外國的例子能否應用在台灣是成疑的。愛犬離去，彷彿空出了家庭成員的位置，九把刀有了留後的念頭。如果沒有穩定的伴侶關係和社會支援，以一己之力照顧下一代並不容易。

更重要的是「留後」這一課題有其廣泛的社會影響，社會又會影響人想不想生育。《金都》的導演思考這問題時便表示「『有想過向朋友借種。』跟母親談到這個話題，母親便攻擊她做人自私，生了小朋友後，卻不能給他／她一個健全的家庭。『生／不生，在這個年代，其實都是一個自私的決定。』」（Kwan 2020）似乎是華人社會都有的難題。可是香港畢竟有社會不穩的原因，特別使人反思該不該生育。台灣的問題是小島寡民下，如要談起主體和其保護意識，十分原始但又合理的回饋

點，就是要有足夠的人口支撐。此時此刻台灣發生的卻是背道而馳——死亡人數較出生人數多兩成，生育率則是全球最低。（黃天如2022b）這種情況要是長此下去，很難談起有希望和活力的未來。

沒有新我，就說不上繁我。

《月老》中的女方沒想過要嫁人或生子，可能只是劇情需要。至少在電影最後是一個有小孩，象徵有未來的結局。這跟《悲情城市》以孤兒存活下來去象徵光明前境一樣。生與不生的問題確實是台灣社會正面對的，在探索理論上的主體性前的必要條件。黃天如形容說：「人口結構攸關國力，近年只要提到台灣嚴重少子化，連同人口快速老化，接下來自然增加人口會愈來愈少，幾乎每個人都認同其嚴重性已等同國安問題。」這可能有點言重，不過情況的嚴重性的確有使人憂慮的理由。九把刀創作時圍繞著的繁我族群關切確實有在故事中有所展現，不像《那些年》一樣是某青春年代的落幕，而是有奏起新章的機會。而生與死的問題又確實是台灣正面對的，是個人層面上每個人都要走過，也是社會層面上具急切性的。在這一方面便能看出九把刀在這些年間的確變成了更成熟亦更自在的導演。

不變魔咒

之前提及過「不變之變」。《月老》中我們目擊的不是戀愛

過程，而是移情過程。就如魯迅說的萬難破毀的鐵屋因為叫醒他人而瞬間有了希望一樣，九把刀鏡頭上也是如此，才剛說了一萬年不變，轉個頭便變了，而且劇情中月老選拔時粉紅女送吻，兩人早就在電影開始不久已動了心。我們也談論了「現實彼岸」，那片說了幾千年都還未到達的地方。這變與不變的課題跟香港電影《2046》有相似的地方。

《第一藝I》中有以下段落：

> 回憶的縱時性謬誤是外在、在跟外界對比下才特別顯眼的。2046作為文學載體，它的縱時性是必須跟現實並讀才會出現——
>
> 既然在電影中尚且知道2046是明顯虛構的，為何在現實中，人卻輕易接受不變的承諾？

這一方面使人在檢視《月老》時有同類的感慨。我們知道月老是個傳說，但愛情永恆不變難道不也是個幻想嗎？人還是有見異思遷的可能。我們怎麼知道不變會何時開始變？

不變放在《2046》是一個人想去追求，但去了就回不來的地方。2046剛好是香港主權移交的1997年「五十年不變」承諾屆滿之年。月老是什麼？祂不像2046本身就是喻體。祂是來自唐朝的虛構人物，逐漸化身成神祇。祂是亞地靈，各地都有供當地信眾專門拜祭的寺廟場所，但祂不是台灣原生的神明。祂的變與

不變，萬變不離其宗。先別說浮誇的一萬年不變，台灣有沒有「五十年不變」之類的變體？似乎方向就是指向官方立場上保持現狀不變。

「港用以載舟，台用來拾級而登，兩地終究存異。」（AT2後語）同在華語區，也同在大國邊陲，原來天意弄人，雙雙擺脫不了這個不變魔咒。

關於現狀，蔡英文便曾說：「我們的善意不變、承諾不變，維持現狀就是我們的主張，我們也會全力阻止現狀被片面改變。」（中時新聞／雅虎2021）要全力阻止不好的改變，似乎就是台灣此地的大論述。成書時正值「台海第四次危機」過後，變與不變，怎樣變或者怎樣不變，都是困擾著整個華語區，甚至舉世矚目。於是在台灣和香港的高成本大電影中，原來都在問一個處境不同，憂慮卻相當一致的問題：

既然在電影中尚且知道不變是明顯虛構的，為何在現實中，人卻還是會希望不變？

導演早在初段已透過各種包括揭頁翻書的暗示，甚至在電影早、中段的設定，告訴我們這是會變的。不過輕易忽略，純粹當成愛情故事來看的話，沉醉在幻幕之中，便不會懷疑這不變的浪漫承諾。不變有如全息幻象，無法躲避便也無法自拔。可是這道問題跟《2046》那一道顯然是因處境不同而有所不同的。

回到老問題：為何人會希望不變？固然不是因為天真爛漫，而是因為知道天涯盡頭就是鐵屋，天和海之間根本沒有另一個

家。逞強而進，示弱而退，皆不是路，一退就是「一望無際，烏漆墨黑的大海，死後世界的大船，航行幾千幾萬年都到不了彼岸。」由於沒有投胎，鬼頭成其實是因滯留陰間而穿越了時空的古人，不斷重複的「你忘了，我沒忘」和「沒有彼岸」，乍看來有點突兀，細想下不無弦外之音。不斷說人忘了，說自己沒忘；矛盾地，那遙遠的彼岸說得太久，似有還無，就像不復存在。上一代再三重調，在「天然」一代聽來更像空話。

不能不說，那樣的說法十分像「毋忘在莒」。[2]

這是一個相當寫實的台灣處境。不是一般外人浮躁之間可以想像的。如此看來，這確有比想像中更深沉的亞地靈感。月老不是保衛地方的精靈，甚至在保護能力上比不上土地公。九把刀卻刻意重塑，月老有了牽紅線便保人生命的功能。（還有康復面容之用，導演並無對這一點詳加解釋，倒不重要。）石孝綸固然也不是指侯孝賢拍的「詩與文清」，他做的不是靜默地守護地方，而是守護人。這個人亦不是他人，而是他愛的人。細想之下，這倒是不變的前提下發生的事。

合久必分，分久必合，離合本是常事，人如是，族如是。縱然不變是荒謬的，是注定不可能持久的狀態，但說到底，想不變是出於想守候愛的人。逝者愛著生者而陪伴左右，生者又眷戀逝

[2] 此處用意不是批判該祈願和意識形態，旨在陳明有待成形的新一代想法。在觀察台灣社會時，會發現人們似乎有著不能完全撇脫的類似想法，特別在新一代之間。不是說冷漠，而是現實使他們的關心有所先後，並且排除一些較不現實的假想情況。

者而定居下去。跟《悲情城市》中的原型陳庭詩和梁朝偉飾演的林文清一樣，不會有人因此遁逃，也不會有人因此失根。因此走與留的偽命題一方面被減還成以人為本，另一方面也變相加深了對土地之情。

鬼頭成一角

如果說一地最理所當然的住者，固然是本地人。人會因遷移入籍成了他國人，卻不可能反過來成為原住民。從始終如一的原住民身上，往往可以得到社會如何變遷的線索，探出變與不變之間發生的事。

先從電影的演員開始著手。總體而言，九把刀的電影或比優秀的原著小說更優秀，撇不開演員的出色表現。在電影中，小說中人物的具象化使可觀性更上一層樓。台北電影獎評審團便認為「柯震東自信又有魅力的特質，令表演行雲流水且自然迷人。」（雅虎2022）他們又認為九把刀「第一部片時還有執行導演，但他默默地一直拍，到現在《月老》已能展現身為導演的自我風采，且在商業、藝術的平衡中做拿捏……柯震東和九把刀這對組合的配合真的非常完美。」

主角以外，配角亦備受讚賞。曾執導《KANO》的馬志翔就被形容為「遺珠之憾」。（王祖鵬2022）《月老》中鬼頭成由他飾演，入圍金馬獎最佳男配角，表現得具說服力。之前提過他跟

男主角石孝綸（還有導演本人）皆有執念，不同的是偏執為了報仇還是愛情。如果說石孝綸被困於萬年關係之中，鬼頭成就是被困於五百年的怨恨內，走出不來，無法到彼岸去。上一節亦提過「現實彼岸」。而「現實彼岸」和「現狀不變」都是台灣目前面對的課題。

　　有關鬼頭成這角色，九把刀很有意思地特意寫了一系列的〈月老論文〉，加深故事深度。當中有解釋彼岸。雖然彼岸是「下一個維度」，但它不是一個抽離的概念，甚至鬼頭成角色存在和行事動機都是因彼岸才得以成立的：

> 珠珠全白，陰德滿滿，你頂多得到再一次重新投胎為人的機會，並無法飛昇到彼岸。因為，儘管你生前是一個好人，死後也是一條好鬼，但你的靈魂裡還是累積了很多各式各樣的執念（包括了非得投胎再當人一次的執念），這些放不下，就讓不分好壞的靈魂都變得很沉重，無法前往下一個維度，亦即彼岸……
> 而上千年都待在幽冥鬼船上的靈魂，包括鬼頭成，也只能眼巴巴看著那些放下執念的金色靈魂，在自己的頭頂上劃過又劃過，他們欣羨不已，卻也不免懷疑自己眼見是否為真？彼岸是否真實存在？（九把刀2021）

　　九把刀又認為自己「從來沒有一個角色深陷在命運強制規定

的泥沼裡，每一個角色，所做的決定，都是當下的自我判斷，沒有命定。」他不是一個宿命論的信徒，對事物命定的想法反感。那麼透過幻幕詮釋，除了言之鑿鑿的彼岸，鬼頭成一角反映了什麼樣的台灣實相和一些正在打破的宿命？

　　九把刀在〈月老論文〉中說：「是不是有什麼重要的事沒有想起來呢？所以閻羅王調皮地拿起捲捲吹棒，對著失去記憶的阿綸猛吹猛吹，阿綸也因此陷入迷惘，看見前世當過的魚、也看到了前世最重要的相遇，小咪的背影。」（2021）主角一開場便被雷劈，接著失憶。（這狀態跟接下來會討論的《西遊》中的周星馳乃異曲同工。）他成為了月老，一種本無大能但又能決定生死的亞地靈。透過幻幕可以詮釋出其中的種種訊息，包括主角的「一心二用」和彼岸執念。這種亞地靈詮釋跟上一冊中的《悲情城市》不同，他是具有十分主流的現代包裝，力求創作出大眾面向。亦因此它反映的不是島靈之類的抽象物，而是一種具體的台灣繁我焦慮。如果要說天地同喜同悲，則是由地震這反覆出現在九把刀小說和電影的災難來呈現，由《那些年》到《月老》不等。

　　鬼頭成不停說他忘不了則像一種怨靈，剛巧這角色就是由一直在台灣社會受不平等對待的原住民來飾演，形成主角失憶，反派卻忘不了的記憶雜亂情況。

原住民記憶的投射

馬志翔的父親和母親分別是賽德克族和撒奇萊雅族人,其原住民名字為賽德克語名Umin Boya。他曾分享過其原住民身分在社會和演藝圈中受到的歧視。同學會叫他「山地人」、「番仔」,會問他家中有沒有電視,住在山上有沒有路燈;在演藝圈會被問到「你們這些土著會講中文嗎?」、「所以你們都有念書嗎?有念大學嗎?」這些情況似乎顯示出台灣地道的一面,除了熱情好客,看來還是不無毛病的。透過馬志翔,才發現歧視的這方面:

> 怎麼可能沒有種族歧視?日本人對待當時的台灣人是二等公民,更何況對原住民是三等公民。在電影裡,我的確有試著加入一些族群問題在裡面,那是沒有辦法迴避,但那個族群問題是因為不了解彼此。當族群之間都了解後,就沒有族群問題了……
>
> 不只是原住民,連當時內地的日本人也會歧視外島的日本人。當時在台灣出生的日本人被內地的日本人稱為「灣生」,他們在日本母國完全被歧視。戰後,一群花蓮吉安(吉野村)的灣生被遣送回去後,內地的日本人將他們丟棄在一個鳥不拉屎的荒郊野外,讓他們在那邊自己生活好

幾個月，說如果他們到時候還活著，才有人會來接他們。所以歧視這種東西是不分族群的，看你要從什麼角度切入。但是歷史不會告訴你這些；歷史只會說：他壓迫你，你被他壓迫。（MataTaiwan／雅虎2014）[3]

　　馬志翔是一個有自己思想的演員，在商業化的電影圈中甚是難得。他認為溝通是可以化解歧視的。譬如上述演藝圈中人間的尷尬問題，在一定了解後是可以緩解的。

　　不像拍其歷史的《賽德克‧巴萊》中演員說原住民語，馬志翔演鬼頭成時說的是雲南話。不懂雲南話只勉強聽得出是帶濃厚口音的國語。為此一角，馬志翔受了專業訓練。「我要用異質口音拉開五百年的時光距離，這個語言必須有古老的音韻，又絕不是我們聽習慣的，才有可能成立鬼頭成是來自五百年前古老靈魂，至少，觀眾不會因為鬼頭成說了一口很現代的腔調而出戲。」（沈信宗2021）這確實可以扣連賈樟柯「一個生態」之觀察。一個地方的人固然有其地道語言和風俗文化，有了這些基礎，便可以辨別出本地和外地人。可是即使在同族中間，還是會有「異者」出現。異者們說的即使明明是同一語言，聽來還是勉

[3]　「他大量閱讀各類和原住民族相關的書籍，有空就回到部落，親近山林、聽聽屬於原住民族的故事。『認識自己，可以從講母語開始做起。』馬志翔說，人們常常從現在去找未來，卻忽略很多答案其實都可以在過去的歷史中找到。當我們知道自己從何而來，能夠從過往的歷史文化中尋找根源，很多充滿疑問的題目，都會一一找到解答。」（張煥鵬2021）

強，不在於其口音等明顯表徵，亦在於其內容。馬志翔演鬼頭成說的內容，我們勉強可以理解，但同時在九把刀寫的風格不同的石孝綸主線下，鬼頭成這支線的內容明顯有點格格不入，於是會產生微妙的內容口音皆帶有異者狀態的情況。

「截然不同的心智狀態與情緒結構」

《悲情城市》中的人們多說台語，偶說日語。侯孝賢安排了粵語使用者梁朝偉和太保，飾演兩個異者角色。這兩名演員中前者飾演以藝術家陳庭詩為原型的聾啞人士林文清，後者飾演一個走私貨物的林家親戚，在戲內也會說粵語來顯示其異者身分在文本中的功能。以此看來，馬志翔的角色也是有類似的歷史質感。弔詭的是他本身是從日治時期到現代都受到歧視的邊緣人，可是這邊緣人不同梁朝偉、太保之於台灣，而是台灣本來的、正當的原住民。鬼頭成一開始是令人懼怕的反派，暴力而且橫蠻，抱著執念不肯放手。原始的生活方式、慘遭殺害、保持怨念，都不禁掀起弦外之音。可是到最後，只有他是悟了道，反而石孝綸保了愛人，但還是在人的七情六慾中繼續走下去。那確是一種電影內的使現實中不能完滿之事得以修正的手法。

九把刀捏出在世時當土匪斬殺千人、被夥伴背叛砍頭而亡、終成厲鬼的鬼頭成角色，最初只是一個讓小咪靈魂

破碎永不超生的「前世業障」，卻終透過這個角色，辯證
出人生在世的因緣、孽緣只在轉念……這是鬼頭成的頓
悟、也是九把刀的。

　　「有點像佛教說的一念成佛，我很羨慕他（鬼頭成）
有這樣的境界與眼界。」在九把刀眼中，鬼頭成不是反
派，而是真正的英雄。（謝璇、楊惠君2021）

　　用陳光興的說法，那是基於歷史軌跡而成的「截然不同的心
智狀態與情緒結構」（2006, p.224）；利用前著中的思考方法，
那便是利用「異者前設」有望解鎖的狀態。（PT2, p.137）由馬
志翔說出「五百年了，你忘了，我沒忘！」和「沒有彼岸，沒有
彼岸！」相當有力。即使有人可能懷疑這是否原意，不過像楊凱
麟說的，觀讀者要做的就是尋覓特異性，「組裝致使思考可能的
問題性」。於是乎，把《月老》這支線看待成極具想像力的巧思
和富反思空間，是大致妥當的。可見九把刀的「後現代」和跳躍
思維下，有意無意間構成了很合適的觀讀機會，去思考一些十分
重要的社會問題，亦關乎到同者跟異者之間的社會處理。

第五節 月老 · 月光
對讀《西遊記》劉鎮偉導、周星馳主演

在1994年的5月1號，有一個女人跟我講了一聲生日快樂，因為這一句話，我會一直記住這個女人。如果記憶是一個罐頭的話，我希望這一個罐頭不會過期；如果一定要加一個日子的話，我希望它是一萬年。

<div align="right">——《重慶森林》王家衛作品</div>

曾經有一份真誠的愛情放在我面前，我沒有珍惜，等到我失去的時候才後悔莫及，塵世間最痛苦的事莫過於此。如果上天能夠給我一個再來一次的機會，我會對那個女孩子說三個字：我愛你。如果非要在這份愛上加上一個期限，我希望是一萬年。

<div align="right">——《西遊記大結局之仙履奇緣》劉鎮偉作品</div>

「就算我現在說要嫁給你，以後還是有可能會喜歡別人。」
「你說好，就算只有一秒，我也是全世界最開心的人。」
「一秒又不夠。」
「一秒就夠了。」
「反正你現在不要再亂講了，長大後再回答你。」

「那怎樣才算是我們已經長大？」

「等你開始知道，不管什麼事，都會變來變去的時候。」

「有些事，一萬年也不會變。」

——《月老》九把刀作品

一萬年，五百年

上一節談了很多鬼頭成一角的事。可是要到我將《月老》跟《西遊記》並讀，才發現他念念不忘的「五百年」是怎麼回事。看來潛移默化中，《月老》確實有很多有待發掘的致敬彩蛋。

五百年是什麼概念？西遊記原著故事中，孫悟空被壓在五指山下，過了五百年，才遇上取西經的唐僧。再試試全息地想像現實在五百年前的狀態。華語中有說「五百年前是一家」，指「親戚關係很遠，但總有一點淵源。為同姓間互攀關係的用語」。早見於元朝的鄭廷玉《忍字記・楔子》：「可不道一般樹上無有兩般花，五百年前是一家。」（辭典2022）1500年，中國大陸正值明朝第十任君主明孝宗時期。工業革命尚未開始，西方進入航海年代，台灣早期便有荷蘭和葡萄牙人的足跡。

最後一點特別跟台灣有關，事緣現時台灣的別稱——音譯自「Ilha Formosa」，意即「美麗島」的——「福爾摩沙」，便被認為是由十六世紀時葡萄牙人或西班牙人對台灣的稱呼而慢慢形成。根據中研院臺灣史研究所助研究員翁佳音的考察，「在西

班牙文獻中，臺灣還有個很古典的名稱。如1575年西班牙Martin de Rada神父的遊記中，提到Tangarruan島，此字很明顯是『東番（Tang-hoan）』的對音。此名依然是明末漳泉討海人所提供的訊息，臺灣是大明中國之外的外國。」（2006）對我們現在的討論來說，明朝版本的「五百年前」看來不怎特別，台灣也不算是大明「文明」視野內。

回到電影。早在第一集《西遊》，唐僧說他願意一命賠一命後，畫面拍著沙漠，寫上「五百年後」四個紅色大字。冒險過後，在第二集結尾，導演飾演了另一角色——一個率團遊覽的導遊——說明五百年之意，跟周星馳有了一次戲中戲的互動。事緣孫悟空在城飄向太陽被燒毀的最後一刻使用月光寶盒離開。醒來後他到了一個類似水簾洞的山洞，之前整部電影發生的都成了梵天一夢，他的師父說話亦變得精簡，性格迥異。豬八戒說悟空忘了些什麼。原來昨天晚上他們遇上一場大風沙，是孫悟空把一行人帶到這裡來了。

> 導遊：相傳五百年前這裡就是水簾洞齊天大聖住的地方。自從他打死牛魔王，救回唐僧之後，這個世界就再沒有妖怪，自此之後，很多人來這裡混水摸魚。那傢伙戴個豬頭就說自己是豬八戒。嘩，老兄，你化個這樣的妝就說自己是孫悟空？給點專業精神，好嗎？

而在更早前周星馳接受天命成為孫悟空時，他的一段自白更是可對應後來《月老》鬼頭成五百年執念的靈感源頭：

> 周　：不過我很不明白，恨一個人，可以十年，五十
> 　　　年，甚至乎五百年那樣恨下去。那份仇恨可以
> 　　　大成那樣子？
> 觀音：所以唐三藏去取西經，他就是想藉著這本經書
> 　　　去化解人世間的仇恨。

從月光到月老

> 看周星馳的電影，聽周杰倫的歌，讀九把刀的小說！（九
> 把刀官方網站2022）

只要是華語電影愛好者，基本上一聽到「一萬年」，便會遐想連連。[4]九把刀的「一萬年也不會變」，不管是時間上的萬年，還是不變限期，都使腦袋立刻浮現劉鎮偉導、周星馳主演的《西遊》，以及它們呼應的王家衛作品《重慶森林》。在《第七藝》之旅開始之時，王家衛和劉以鬯已經被納入讀本範圍。王家

[4]　我不厭其煩地指出《第七藝》不是一般影評，而是以影立論；與其說是借題發揮，不如說是借觀讀一地電影的機會去了解當地，以及考研其主體性建立的過程和面對的課題。讀者在閱讀時請務必記住這一點，以免誤讀和誤解。

衛是奪得康城（Cannes，編按：台灣翻譯為坎城）最佳導演獎的國際名導，至於劉以鬯，時人若非特別留意香港文學則未必會認識。事實上後者是香港文學大家，他以意識流手法寫了名作《對倒》，後來書中的手法和其人這原型都成為了王家衛執導和梁朝偉飾演時的靈感來源。（有關當中的詳細故事，請讀AT1第一節。）

王家衛的電影不少都是浩浩蕩蕩、唯美文藝的，跟他不同，周星馳電影都是經典，可是卻常被人說是無厘頭，便就蓋棺論定。那是否真的毫無意義可言，當中又有否「超譯」的可能？楊凱麟曾解答了坊間常問的問題：「……許多概念原都不是這些創作者的固有詞彙，但這從不意謂某種『論述對作品的侵奪與霸凌』，不是理論先行創作隨意的粗魯，相反的，實踐於此的是內在性哲學的基本起手勢：尋覓作品本身『獨具事件強度』的特異性，就地組裝『致使思考可能』的問題性。」（楊凱麟2015；亦見博客來2015）電影人不是思想家，過分褒貶都是不妥當的。

我手寫我心，我心思我論，電影素材應用以啟發出現世良方，壟斷思路的話則是本末倒置了。

九把刀受周星馳影響寫出屬於自己的一萬年主題句是毫無懸念的。只要有留意九把刀，都會知道他向周星馳致敬不是新鮮事，他對後者推崇備至。他評《西遊·降魔篇》說：「周星馳是地球上我最喜歡的電影人……一萬年，依然大落淚。」（2013a）直言了出他對周星馳與一萬年巧思的注意。他又在部

落格以〈一萬年的崇拜〉（2013b）為題撰文分析周星馳，自封為「周星馳的信徒」，認為很多華語界耳熟能詳的演員都是好演員，「卻只有周星馳可以稱為『文化現象』」。他認為周星馳電影中充滿了「無厘頭的語言符號」，並且直接指出了一萬年台詞：「……是的，我們也都知道曾經有一份真誠的感情擺在周星馳面前但他沒有珍惜……而這次，周星馳不再當演員，而是用導演的角度重新演繹這句價值一萬年的經典對白。我的天啊非常好看！」他直接了當地對比了本節文首的引言，亦即「一萬年」在港台代電影文化的語言符號脈絡，認為「這種不理智的感動，就是我最大的崇拜」，更直接對比了王、周二人風格：

> ……王家衛跟周星馳的電影，神髓都是在對白。不過王導擅長高來高去，文青恨不得拿筆記本在電影院裡面一句句抄下來膜拜，周導則是低能弱智對白的王者（不夠弱智觀眾可是會很失望的），阿宅們從沒打算抄，反正重複看幾十遍電影的結果一定會讓那些智障對白變成熱門的網路用語。
>
> 可周星馳百笑一哭，你笑了九十九句弱智對白，偏偏他又能在關鍵一句上打動所有人。走出電影院，那句「一萬年太久，愛我，現在。」讓我內心激盪不已，虎目含淚。只是不管是哪個版本的西遊、主角是孫悟空或唐三藏，都注定要在這場禁欲旅程中失去他們的愛情，不論是哪一句一

萬年，都浸泡在充滿悔恨的痛苦淚水裡。

　　跟劉鎮偉合作多年後，《西遊‧降魔篇》的重心不像之前《西遊》中放於孫悟空，而是放在沒有超能力——事實上什麼也沒有——的唐僧上。傳統上說的「降魔伏妖」變成了現代的「驅魔」。〔即使東方的驅魔者多是道士而不是和尚，而且電影上又有西方經典《驅魔人》（*The Exorcist*, 1973, 台灣翻譯為《大法師》。〕原來萬年魔咒不只困擾孫悟空，它一樣困擾著他的師父，前著中的配角唐僧。「一萬年太久，愛我，現在。」則不但跟九把刀後來在《月老》中的「一萬年，給我，不給你。」很像，更似毛澤東的作品〈滿江紅‧和郭沫若同志〉：「多少事，從來急，天地轉，光陰迫，一萬年太久，只爭朝夕。」這下半句的直接使用似乎也顯出了關於一萬年概念起源的端倪。

　　九把刀如同很多看周星馳電影長大的人一樣受周星馳影響，啟發出自己的觀點和回應。仔細看看的話，九把刀的跳脫狂想和不合常理也是有此一脈的影子。借用德勒茲的說法，這類做法彷彿將素材「抹消、潔淨、擠壓甚至扯碎，使得來自混沌（其帶給我們視野）的氣流得以穿過。」（楊凱麟2003a, p.221）九把刀的風格有受周星馳影響，連評語類型也是如此，有人說是極致，又有人認為俗套。不過其相似性是有被注意到的，譬如有影評觀察到：「《月老》以現代角度去解構臺灣的民俗神祇，也有周星馳《西遊：降魔篇》以現代手法去解釋《西遊記》方式（這樣一

想，王淨的浮誇搞笑以及『突然愛上你』，有舒淇飾演的段小姐影子在）。」（重點就在括號裡2021）

後現代之風

香港作家也斯指：

> 福柯、維里利奧（Paul Virilio，編按：另譯維希留）、利奧塔（Jean-François Lyotard，編按：另譯李歐塔）、保聚勒（Jean Baudrillard，編按：另譯布希亞）等人的討論，展示後現代文化是一種空間代替時間的文化。對歷史我們總是理解為直線在時間中發展的。但在好像呈現歷史的懷舊電影中，我們看到的卻是歷史的消失……無厘頭的笑料有趣在於它難以預料，出人意料的拼湊，在於它打破常規、不連貫、反指涉、非邏輯的思考方法。（2012, p.200, 214）

這跟香港、台灣的情況相似。這兩地歷史都是被「人為」地分割，而且都是「外人所為」，因此主體性有能見的切割整疊痕跡。所謂的文化多元亦是這背景下的產物。不少創作反映社會，也不可避免地有著明顯的割裂和拼湊。

劉鎮偉版的《西遊》上下兩集都沒有入圍香港電影金像獎的

最佳電影，只入圍了最佳編劇，但鎩羽而歸。它反而獲得了香港電影評論學會大獎的肯定，得到該獎的最佳編劇和最佳男主角。這電影也不入台灣金馬獎的視野。如同九把刀所說，劉鎮偉導的《西遊》確實是在看完一遍又一遍之後方能產生出味道來。

後現代一詞濫用成風，意義變得空洞，有如無物，但又不可忽略。中國中山大學中文系副教授朱崇科便認為：

儘管對周星馳的《大話西遊》是後現代主義還是「偽後現代主義」爭論得喋喋不休，儘管討論後現代主義（或狀態）往往會陷入「無物之陣」的怪圈極有可能出力不討好，我仍然堅持要仔細分析後現代狀態下《大話西遊》的敍事策略。應當指出，鑒於後現代主義自身的不確定性，如人所論……所以筆者也只是就相關理論展開分析。（2003）

九把刀少有解釋過不確定性這一點，就是之前提到的「分手，只需要一個人同意。在一起，兩個人認可才算數。戀愛就是要不確定才有趣，不是嗎？」這句子曾出現於《那些年》小說，在《月老》中又以螢光筆劃出來。這樣說來，也就是九把刀對這類創作形式的申辯。我也會在稍後指出劉鎮偉類似的申辯。九把刀的世界觀確也有後現代常見的拼貼（pastiche），包括名字和場景，也有斷裂性，歷史敍述支離破碎。針對一萬年台詞，朱崇

科（2003）便研讀《西遊》的電影小說（「張本」，指張立憲編著的《大話西遊》電影小說版）指出：

> 有人認為，它「建構了一個執著的愛情故事」，是一種「媚俗」。其實，這是對《大話西遊》的誤讀。那段膾炙人口的經典愛情告白，說穿了其實不過是至尊寶為求活命同時也是為了要回月光寶盒救晶晶姑娘的「一段情真意切的表演」（張本第23頁）……（作者按：結局）與其說是成人之美、顯出他對愛情的忠貞不渝，倒不如說是他大徹大悟後對愛情的埋葬，「悟空低著頭緩緩走了一會兒，然後昂起頭，已是一臉的決絕與平靜。」（張本第43頁）

於是在他的看法中，一萬年台詞跟後現代的初衷一樣，都是可消解的。那並不是一個傳統的愛情故事，而是表達想脫離男女私情的一種大澈大悟。如果遵從這一個思路，《月老》男主角反而是沒有覺悟，或者說他的覺悟層面純粹在斷了萬年之約，但他沒有超脫，依然進入了另一段感情中。鬼頭成倒是看透了因果，看到了前世所作的微不足道的善意原來可以同樣微少卻正面地改變他人的生命，世界是因此有變的。這個錯置式的論點跟主線發展有點距離，使人有點抽離的感覺。不過也是出於這原因，鬼頭成的異者身分顯得突出。

在另一篇刊登在嶺南大學文化研究刊物上的評論，許心儀

〈試分析西遊記改編（月光寶盒、仙履奇緣）呈現的後現代文化──懷舊時空與香港人身分〉（2017）一文中，指出了社會文化層面之事。縱然未必所有人都會同意周星馳電影替無權者發聲或者提升了觀者的社會價值，她的一些看法甚有意思。她說《西遊》上、下分別反映了「時空交錯、環境空間的孤寂，討論主角個人記憶與社會關係，以及重現懷舊經典」和「當年香港人對回歸和混雜身分的恐懼」。後者著實是一種該年代的集體情緒。我認為《月老》中看似胡鬧底下的不變主題，亦是類似地反映出台灣人樂天知命下的深層憂慮。加上九把刀受過的周星馳影響，在這個特別的情況，研究香港拍的《西遊》是對台灣富有意義的。

拍成《西遊》的九十年代背景

　　《西遊》上、下放映於1995年。當時香港社會正面對兩年後的主權移交，跟以往和接下來我們知道的將來一樣，香港「又一次」「史無前例」地面對移民潮。（後來我們都知道，香港的移民潮基本上是數年一次的常態。）社會各界憂慮移交後的生活會否受影響，香港主體性飽受衝擊。在這個有限的時間內，劉鎮偉反其道而行大講「一萬年」。一萬年固然是修辭技巧，但一萬年終歸也是一個時限，跟香港當初被割讓九十九年一樣，也有其終結之時；同時一萬年又是近在咫尺的限期前無法想像的極長時間。中方許諾的「五十年不變」，卡在中間，不長也不短。

但人算不及天算，不變在塵世間是否可能？

王家衛作為一萬年不變的創作者，設計了在《重慶森林》中傳呼機密碼為「愛你一萬年」。這個愛情密碼卻是無用功的。金城武不斷跟通話員檢查留言信箱，也是不會有回音的。愛你一萬年純粹是一個泡影。他的前女友已經不再愛他，他還是渴望有轉機，到便利店買下特定日期的鳳梨罐頭，跟自己玩一個遊戲。他希望至少記住所有，「如果一定要加一個日子的話，我希望它是一萬年。」這一萬年注定是空話。在論述王家衛作品中的「不變」主題時，我便有過以下觀察：

> 《花樣年華》面對的是含蓄的情感，包括被出賣的情緒和蠢蠢欲動的報復心，《2046》面對的卻多了一條不變的參考線。可是這世界有什麼是不會變的？又有誰能隨心所願地承諾不變便就不變？以不變，見萬變，來來回回地在回憶沼澤中掙扎。（AT1, p.32）

許心儀也有類似的觀察：「跳躍的時空使歷史失去意義，影響了主角建構回憶及建立身分，沒有與他人共同對過去的理解而失落與人的關係。混亂的身分逼使至尊寶保持距離地看待過去，疏離於社會，與他人的關係如同後現代文化下不帶點情感將自己與世界分離。沒有過去，只能消費歷史。觀眾也是消費了電影和原著故事的歷史。回歸現實，《月光寶盒》和《仙履奇緣》利用

角色混離的身分和時空的拼湊比喻香港人身分認同，以悲慘的劇情回應香港政治前途⋯⋯」（2017）極其重要的一點，也是對後現代作品甚或電影本身的批評，就是沒有出路：

> 《西遊記》似乎只講出了悲觀的預言，卻沒有提供仙路指引。（ibid）

如此一來，幻幕鏡下，悲苦喜樂一掃而空，虛無至極。要求一部電影改變人生，給人指出具體路線，本來也是過分的期望。不過至少在拋出矛盾後，總要有點整理和己見，否則盡是虛無。在《悲情城市》中我們可以探出亞地靈；在《返校》中有其怨念版本，以及不為己的犧牲精神，叫後人不要忘記；在《臥虎藏龍》會感受到新派武俠哲學和天地間的非具象亞地靈。在《西遊》至《月老》一類電影，即使它們的價值是明顯的，也是打動很多人的，有時表面看來卻還是難以說起「意義」這回事。在這種後現代詮釋中，任人如齊天大聖大翻筋斗，天花龍鳳，很多人還是說不出什麼要旨可言。這樣偏執地想下去，人很難在看後得到生命的動力，更別談什麼道德課堂。

影評人登徒在〈西遊記：時不我予，悔不當初〉（1995）一文指出《西遊》有胡鬧、場口連接、特技粗糙的問題，勝在飽含情感、水銀瀉地、「直叫觀者動容⋯⋯餘音裊裊」，最後「像極了孫悟空一場思凡的噩夢」。跟另一位影評人李焯桃（1995）

認為《西遊》是「Bad Timing的悲情神話」一樣，他認為其悲痛緣由實在是時間錯誤，而一萬年台詞是對王家衛《東邪西毒》之超越。「其中最精彩的莫過於一段至尊寶的愛的宣言：『曾經有段至真的感情……一萬年』，在總結《東》中各人心中隱而未宣的鬱結與遺憾之餘，更帶出了妄想〔重新嚟過（編按：粵語，指「從頭再來過」）〕與感懷（愛情期限一萬年），緊扣主題而感情濃度層層遞升。戲中僅兩次引用，便帶出一喜一悲的極端效果。」他沒有說出這類型電影的功用，唯指出香港也是一座悲情城市，而大限之說確是時代中的共同課題。

台灣沒有大限，人所共知的是其前途的不確定性。九把刀在承繼周星馳的優點時，無疑也會碰到短處。但在這奇獨的情況下，所謂「後現代」也好，香港大限所致也好，不確定性符合了台灣的基調。而在轉化「一萬年」這概念時，他繼承了情感上的飽滿，並不意圖尋找藥方，點到即止，只為觀眾逃離現實，珍惜眼前人。九把刀也不無意外地繼承了劉鎮偉和周星馳創作中的香港處境意識投射，在雖存異但接近的文化和地緣政治脈絡中，「不變」和「彼岸」等傳統的華語圈共有概念得以有在地發展和延伸，更偶有加深（包括畫龍點睛地起用馬志翔演出原著小說中不存在的一角）。

台灣那無底的不變與有涯的變數，使香港面對大限時的情緒得以再一次以另一種方式詮釋出來。香港與台灣相隔七百公里之遙，建橋相連，本就是一種「有用之用」。

《西遊》中不合常理的規則由來

人們說了很多有關《西遊》的東西，說它如何感動，如何「後現代」。吳承恩在明朝時想像得出《西遊記》，所謂無厘頭換個角度就是超越時代和各種知識界限地思考、創作，亦即是天馬行空。有時候過分強調後現代理論，不是一個完美的做法，也沒有太多得著。不只這樣，《西遊》中其實有解釋其跳脫的原因，就在周星馳飾演的至尊寶和劉鎮偉飾演的菩提老祖的對話之中。不少周星馳的作品都是拼貼和不依常理的，《西遊》卻有這麼一段，跳出了劇本，來解釋不需要理由之戲劇邏輯，並且緊扣其愛情主題：

> 周：出來啦，葡提子。
>
> 劉：我不是想監視你，我只不過想研究一下人與人之間的一些微妙的感情。
>
> 周：你是山賊而已大哥，別學人研究東西啦。
>
> 劉：賊都有好學的。

戲劇中的周星馳的蛻變是由其愛情來反照出來的。他一開始愛上莫文蔚飾演的白晶晶，後來愛上了朱茵飾演的紫霞，最後覺悟，接受天命，放棄紅塵去取西經，三個階段的不同就是在於其

對戀情和戀人的態度。《西遊》中的孫悟空由劉鎮偉和周星馳創作而成，劉鎮偉是導演兼編劇，而周星馳亦有其參與和貢獻。創作者們在訪談內解釋電影風格是平常，而在《西遊》中他們卻不知不覺間光明正大地利用了戲中戲來解釋。用這種觀讀角度便會看出這一段著實是他們的自白。

　　這一幕首先是周星馳召出劉鎮偉。「葡提子」是粵語說法，指葡萄，跟「菩提子」同音，劉鎮偉聽到卻能會意，觀眾們若未發現其是同一演員，現在也會發現了，而且知道他是菩提轉世。（另一幕中劉鎮偉飾演的山賊說他早知一封信件的內容——他是編劇，當然早知。）劉鎮偉說他不是在監視其演員周星馳的角色發展，而是想「研究人與人之間的一些微妙的感情」，道出了其創作動機。周星馳指出這跟劉鎮偉的角色崗位不符，而諷刺地周本身的角色正是山賊，他好像已經渾然忘記了，以一個演員的身分來進行對話。導演的職務固然是拍攝電影，不是研究者，更不是談學問說哲學的人。劉鎮偉對我們在上一節至今不停問的「意義何在？」直接了當地回應，諧趣又不無道理地說：導演也有好學的。

　　周：省省吧你，睡吧。

　　劉：紫霞在你心目中是不是一個感歎號抑或是一個句號？
　　　　你腦海裡是不是充滿問號呢？

　　周：紫霞只不過是一個我認識的人，我以前說過一個謊話

骗她，我现在心裡面有多少内疚而已。我越来越讨厌
她。我明天要结婚了，想怎麼樣呢現在？

劉：有一天當你發覺你愛上一個你討厭的人，這段感情才
是最要命。

　　有好學的創作者，還是未解釋天馬行空的原意。在以上一
段中，周星馳的人物性格使他輕蔑創作者的原意。接下來甚是精
彩，劉鎮偉的原話一眼看上去像是玩笑，事實上是用標點符號間
接指涉其編劇時使用的文字，寫下劇本，於是有了「感歎號」、
「句號」、「問號」，比喻的就是寫作過程。周星馳接著道出他
這角色的矛盾心理。之所以請創作者回應「到底想怎樣」，是因
為這個使他面對兩難的困擾就是創作者一手造成的戲劇矛盾。於
是創作者便說出這故事要命之處，就是愛恨交織，移情別戀，時
間與天意弄人，也是影評人捕捉到的主旨。周星馳的角色矛盾就
是來自先後兩段戀情，不可兼得，置於香港來說也是一樣，以前
說擁戴的宗主國，接下來便要換上另一人，沒太多共同經歷，卻
也要效忠。[5]

周：但我怎會愛上一個我討厭的人？你給我一個理由，
拜託。

[5]　類似的戲劇矛盾亦見於講述兩個雙重臥底的《無間道》。

劉：愛一個人需要理由嗎？

周：不需要嗎？

劉：需要嗎？

周：不需要嗎？

劉：需要嗎？

周：不需要嗎？

劉：我跟你研究下而已，不用這麼認真……需要嗎？

　　到這對話的最後一節，劉周二人終說到重點。愛不愛一個人原來是沒有理性可言的。（效忠不效忠也是如此。）這申明了是劉鎮偉以形式配合主題的做法，而兩者互相構成了彼此的正當性。原來此劇的不合常理和跳脫都是合符這規則的，用來加強渲染力，在不依常理可言的文本結構內找尋一萬年不變的感情，更見其時機錯誤，注定不可能有完滿結局。他們反覆地叩問：「需要嗎？」「不需要嗎？」是創作者互相在鑽研劇本查找漏洞時的反覆琢磨，也是對觀眾直抒提問。

　　類似例子也見於其他電影創作。譬如說，王家衛以意識流表達劉以鬯「腦袋裡的illogical idea（非邏輯意念），人們的思維像流水一樣……我想到的（也）不一定是illogical的，有時候我覺得自己在思考問題時，是很有分寸和條理的。」（盧瑋鑾、熊志琴2007, p.136）確實人生有很多事都是不需要理由的。太認真去細想不是不好，但往往會有忽略非理性思維的傾向，使觀讀變

得刻板乏味之餘，亦「非人性」。也許應該說，變來變去，才是人性。

同一時間，《西遊》的主題句卻是萬年祝願，因此便構成了一個重大的衝突。《西遊》不旨在調解。（他們純粹好奇和「好學」。）它旨在分享這想法，叫我們不用認真。這裡「不用認真」的意思卻不是所言盡是無用，而是字面上的意思。「認真」有如「辨偽」。叫人在主權移交的時代關口不要辨認真偽，以此才能安然過渡或者暗渡陳倉，亦符合香港人承襲英國機會主義者的投機心態：生存就是要務，國族宏旨大可先放一旁。愛與不愛，本就不需要理由。

於是再問這天馬行空的怪東西到底（算）是什麼？自第一冊便有歸納，就是變了樣的尋找自省——創作者跟角色在戲內的出戲互動，還有以此引導出的族群集體感受與思考。這種戲中戲亦不稀有，希區考克便有電影播放早段先在銀幕粉墨開場的先例。可是透過幻幕，便可看出屬實而獨有的在地意義。

孫悟空的左右逢源實是左右為難。在情感關口中最後也是無法選擇，跟後來《月老》參考的做法一樣，只能透過一個魔幻的取向，使之前的真命題淪為偽議題，放棄辨認真偽。最後他使用玄奇的月光寶盒帶師徒一行人逃之夭夭，決定大澈大悟取西經，安於天命，不再做反叛的猴子。

《月老》之於《西遊》，《西遊》之於《西遊記》

九把刀的努力和優秀是有目共睹的。此外他也是一名很幸運的導演。（看周星馳、王家衛電影長大的都是幸運的人。）《月老》繼承的一萬年主旨和中國神話人物的現代性重造，還有當中的胡鬧喜劇情節，都因為上一段落說的解釋而得到了延伸和調和。九把刀亦沒有就此佇立，有給出他一方的見解，也就是其彼岸執念。有關台灣的處境跟香港的異同，我已經說了不少。他有意的胡鬧背後，確看似無意地反映出潛意識上的投射。在上一節便探討了其拍攝時的繁我慾求。相對拍了出來的愛犬在死後的保佑，他沒有在電影中明言出對族群的關注。男主角不是像周星馳在《西遊》一樣拯救天火焚城的悲劇格局或者領悟愛情實相而出家修行。月老不是孫悟空，但透過這華語圈中的另一神仙，九把刀說出了自己的一萬年故事，走出新路。

月老中片尾中，一望無際的黑漆漆的海迎來曙光，海島彷彿正往光航去「彼岸」。畫面跟《西遊》片尾空中城市飛向太陽幾乎同出一轍，卻帶著截然不同的訊息。紅太陽是明顯比喻。而月光寶盒要運作，首先就是太陽沒有高照。主角就是利用這些太陽照不到的空檔才能在時空中穿梭。孫悟空沒有解救城市的方案，利用前世用來救女伴的月光寶盒救了幾師徒。他救不了城。九把刀中的「彼岸」則是光明一片的，同時又難以到達，喻體放在這

樣的對照上可堪玩味。事實上，《西遊》中的畫面使人想起天火焚城：

> 聖經中所記載被天火焚毀的城市所多瑪（Sodom）⋯⋯因為城裡的居民不遵守耶和華戒律，充斥罪惡，而被上帝毀滅，後來成為罪惡之城的代名詞。
>
> 所多瑪人在耶和華面前罪大惡極。（創世記13:13）
>
> 又判定所多瑪、蛾摩拉，將二城傾覆，焚燒成灰，作為後世不敬虔人的鑒戒。（彼得後書2:6）（蘇雅雯2018）

天火焚城，不道德的人和城全部燒死；唯有放下執念，才可渡海到達彼岸。此時彼岸便已不再是地理概念了。

我希望在最後來一次俗套的首尾呼應。在本冊開始時，我借用維根斯坦學說指出了「打開天眼」，一種新詮釋的比喻。在《西遊》誕生的多年後，影評人安娜在香港電影評論學會季刊中的文章〈偶開天眼覷紅塵〉中說出《西遊》之於現代的意義：

> 《西遊記》成書至今超過四百餘年⋯⋯唐僧師徒與他們的西行冒險，是我們共有的集體文化意識的一部分。劉鎮偉的電影借力於這個深厚的傳統，大膽創作出孫悟空、唐僧、白骨精等角色離經叛道的變奏；正因為我們都熟悉《西遊記》才會成立、才會有力⋯⋯《月光寶盒》與《仙

履奇緣》雖然受不少觀眾愛戴，但鮮有被視為有相當成就的藝術作品看待。我相信假以時日，特別是觀眾開始不懂得自然而然地對這兩部電影發笑時，我們就會慢慢發現，《月光寶盒》與《仙履奇緣》之於《西遊記》，就好比黑澤明的《蜘蛛巢城》（1957）之於《馬克白》。（香港電影評論學會2022）

《月老》也可被視為這種對應關係的延伸，因此在幻幕在地詮釋之後，我們可加上一句說「《月老》之於《西遊》」。而《月老》成立的背景亦正是基於月老這華語圈共有文化圖騰，才有後來的重塑。

不論是一萬年還是熾熱光明的彼岸，兩片當中可見到台港的相連和處境的相似。我誠心希望本冊最後帶出的這一點是可供記住的，台港之間可以亦的確存在深度的相通和關切。也許這也是關係式新我的必要組件，構成同源異物——一種玄奇過後屬實的文化主體。

後語

　　在這一冊，我主要利用了《大佛》和《月老》這兩部叫好又叫座的電影來豐富我的文化理論。透過《大佛》例子，幻幕這個前著已鋪設的概念得以實現，用以看出真實和屬實之別，而屬實與否，往往是有在地前提的。《月老》不同帶紀錄片質感的《大佛》，兩者同樣幽默有趣，又有對比。從《月老》中，有意無意間觀讀出台灣的集體意識和焦慮。東西皆彼岸，光明又難達。而透過《月老》中的線索，劉鎮偉、周星馳版的《西遊》亦被拉進立論範圍，以此來看出更大格局的共通社會課題。

　　九把刀有名句：「人生就是不斷的戰鬥。」又說：「不是盡力，是一定要做到。」前一句給予我寫到中段疲憊時的很大動力。後一句聽來則不無唏噓。

　　香港人很愛說「盡做」，也就是由商人到文人都在歌頌的「can-do」精神，靈活變通又會為工作鞠躬盡瘁，成就了一代商城。不過盡做的潛在意思也就是做到盡便可，做不了、高成本便不會再做下去。長此下去，香港又成了一個愛做沒成本又沒成效之事的地方。

　　盡做，就是不一定要做到。不一定要做到，到頭來就是做不到。

　　這樣下來，說什麼文化主體的，都是大話和空話。這樣說好

像很負面，不符合心靈雞湯式的潮流。不過我這樣說也不是全然負面的。大道廢，有仁義，了解到精神短處，便有修繕的方向。

可能又有人會問，為什麼一部兩個小時的電影，可以談論一本書這麼久。這些人大概都沒經歷過長時間創作的過程。你讀的書，兩、三天讀完，作者可能已寫了一年；你看的劇集，十來集，也可以在數天內追看完，拍攝和後期相加便是幾十人的多月心血；電影精品更是耗資耗時。任人隨便斟酌，這些努力倒不是可以輕易抹殺的。

除了不「盡做」，還要有耐性，皆是短版，不但見於香港，也見於現代人。

我很希望說別人之外也改變一下自身。《第七藝》電影論系列便是一種嘗試，改變自身節奏，好好說一些東西。「觀讀過後，方為真實。」除了族群宏旨，但願這也能夠微小但足道地改變一下現代人們居高臨下「論影行賞」的心態，便已足矣。

下冊預告：李安的永安號

最大轉捩點或是李安的《臥虎藏龍》。奪得奧斯卡之餘，
也被看到武俠電影巨大的全球化潛力……《臥虎藏龍》之
後的武俠片已是另一生態，既走向大片格局，亦扭向外國
市場，著意經營迷人的東方凝視意象：「就算不是去荷里
活，可能法國影展，其實都是針對西方觀眾所想像的東
方、神祕、江湖世界。對比香港早年的武俠片，概念完全
不同。」

　　　　　　　——手民出版社創辦人譚以諾（紅眼2020）

有一天夜裡我看見天上落下千萬顆的星星，我想它們都落
到哪兒去了？我是個孤兒，我就一個去找星星，我想如果
我騎馬到了沙漠的另一頭，我就可以找到它的。從那以後
我就一直在大漠中奔馳。

　　　　　　　　　　　　　　——《臥虎藏龍》李安

敬請期待《第七藝IV》。

ABSTRACT（英語摘要）

I use this volume, namely *Actuality and Odyssey,* to continue the previous work on film and the sinophone world. It explores the cultural subjectivity as shown in the cinematic Taiwan with an original central concept called the *glamour screen*. Films bear an etymological meaning of "electrical shadow" in the sinophone world; I also notice the somehow biblical term "terministic screen". Similar ideas would be examined and developed to study the *factual* and the *actual*. I focus on a rather Buddhist term *the other side,* which happens to be a geo-political symbol, and discuss some apparently fictitious yet actual post-modern films of legendary, religious characters. These selected films include *The Great Buddha+ (2017)* by Huang Hsin-yao, *Till We Meet Again* (2021) by Giddens Ko, and *A Chinese Odyssey* (1995) by Jeffrey Lau and Stephen Chow.

參考文獻

林慎作品（按出版次序排列）

PT1： 林慎（2020）。《警國論》（*Policier Treatise*）。香港：蜂鳥。

PT2： 林慎（2022）。《警教論》（*Policier Treatise II: Illuminations*）。香港：蜂鳥。

TS1： 林慎（2022）。《古卷首部曲：巴別人》（*The Treatise's Strings: Babelians*）。香港：白卷出版。

AC1： 林慎（2022）。《小離敘》（*Article Collection*）。香港：白卷出版。

AT1： 林慎（2023）。《第七藝I：從王家衛、陳果、杜琪峯到麥浚龍、黃綺琳、陳健朗》（*The 7th Art Treatise I*）。台北：新銳文創。

CT1： 林慎（2023）。《鑑藝論I—藝術與偽真的十堂課》（*Connoisseur Treatise I*）。香港：亮光出版。

CT2： 林慎（2023）。《鑑藝論II 藝術與傾城的十堂課》（*Connoisseur Treatise II*）。香港：亮光出版。

AT2： 林慎（2023）。《第七藝II：從《悲情城市》到《返校》》（*The 7th Art Treatise II*）。台北：新銳文創。

第一章

馬西尼（Federico Masini）（1997）。《現代漢語詞彙的形成——十九世紀漢語外來詞研究》。上海：漢語大詞典出版社。

林立青（2017）。《做工的人》。台北：寶瓶文化。

羅志平（2013）。〈影視史學用於歷史通識教育之思考〉。《通識學刊》，2（2），1-25。

唐宏峰（2016）。〈從幻燈到電影：視覺現代性的脈絡〉。《傳播與社會學刊》，35，185-213。

周樑楷（1993）。〈書寫歷史與影視史學〉。《當代》，88，10-17。

王汎森（2011）。〈王汎森教授演講「史家的技藝：梁啟超的史學措詞」紀要〉。《台灣中央研究院》。[Viewed 18 February 2022]. Available from: http://mingching.sinica.edu.tw/mingchingadminweb/SysModule/mvc/friendly_print.aspx?id=968

周樑楷（1993b）。〈影視史學特選文章（二）：〈美國版「太平洋世紀」vs.臺灣華視版「太平洋風雲」〉〉。[Viewed 14 August 2022]. Available from: https://historiographics.blogspot.com/2021/10/vs.html

文化部（2019）。國家語言發展法。文化部。[Viewed 30 August 2022]. Available from: https://www.moc.gov.tw/content_275.html

行政院（2019）。〈《國家語言發展法》—改善語言斷層危機、尊重多元文化發展〉。行政院。[Viewed 30 August 2022]. Available from: https://www.ey.gov.tw/Page/5A8A0CB5B41DA11E/acb034c7-e184-4a39-be3f-381db50a6abe

林艾德（2021）。〈台語憑什麼叫台語？原住民族語才是真正的台語？〉。方格子。[Viewed 30 August 2022]. https://vocus.cc/article/6017c9fafd89780001516910

古若文（2020）。〈看懂十二年國教新課綱引發的本土語言三大爭議〉。報呱台灣。[Viewed 30 August 2022]. https://www.pourquoi.tw/2020/05/07/taiwan-news-20200507-001/

張硯拓（2017）。〈每週影評｜《大佛普拉斯》：我們送到這裡就好〉。Biosmonthly。[Viewed 30 August 2022]. Available from: https://www.biosmonthly.com/article/9254

簡盈柔（2019）。〈大佛普拉斯：見佛不是佛，感恩seafood的一場影迷祭改｜影評〉。雀雀看電影。[Viewed 30 August 2022]. Available from: https://cheercut.com/the-great-buddha-plus/

向富緯（2021）。〈大佛普拉斯｜「大佛裡面裝什麼，沒有人知道。」〉。方格子。[Viewed 30 August 2022]. Available from: https://vocus.cc/article/60ed3502fd897800017f7845

鄭琪芳（2022）。〈台食物類高漲　大麥克指數屬低〉。《自由時報》。[Viewed 30 August 2022]. Available from: https://ec.ltn.com.tw/article/paper/1524877

星巴克（2022）。〈星冰樂咖啡系列—焦糖星冰樂〉。星巴克。[Viewed 30 August 2022]. Available from: https://www.starbucks.com.tw/products/drinks/product.jspx?id=19&catId=5

國立傳統藝術中心（2017）。八家將源流。國立傳統藝術中心。[Viewed 30 August 2022]. Available from: https://acrobatic.ncfta.gov.tw/home/zh-tw/EightGenerals/25271

博客來（2017）。《做工的人》。博客來。[Viewed 30 August 2022]. Available from: https://www.books.com.tw/products/0010743407

林映妤（2017）。〈大佛普拉斯之莊子導演的逍遙遊：做人無奈，不想製造新生命〉。ETtoday新聞雲。[Viewed 30 August 2022]. Available from: https://star.ettoday.net/news/1031166

傅紀鋼（2018）。〈《大佛普拉斯》：劇本是影史經典，可惜電影只是尚可〉。關鍵評論網。[Viewed 30 August 2022]. Available from: https://www.thenewslens.com/article/93086

劉盈孜（2017）。〈大笑之餘，想哭又哭不出來：「大佛普拉斯」〉。Everylittled。[Viewed 30 August 2022]. Available from: https://everylittled.com/article/81443

林運鴻（2020）。〈重看《大佛普拉斯》：比謀財害命更齷齪的，是不平等的吃人社會〉。鳴人堂。[Viewed 30 August 2022]. Available from: https://opinion.udn.com/opinion/story/120617/5057646

湯曄（2017）。〈《大佛普拉斯》：別人人生，Seem So Real〉。全球華人藝術網。[Viewed 30 August 2022]. Available from: http://888.org.tw/ArtCritic/article1823.html

邱懋景（2017）。〈《大佛普拉斯》：「笑」看地上的血〉。想想副刊。[Viewed 30 August 2022]. Available from: https://www.thinkingtaiwan.com/content/6547

台北電影節（2022）。《後窗》。台北電影節。[Viewed 30 August 2022]. Available from: https://www.opentix.life/event/1533645053882744834

雅虎（2017）。〈有錢卡樂佛沒錢萬德佛？一分鐘看懂30年最「台」電影〉。雅虎。[Viewed 30 August 2022]. Available from: https://tw.youcard.yahoo.com/amphtml/cardstack/b8803980-9d13-11e7-9cb0-bd6223c70264

甲上娛樂（2017）。〈【大佛普拉斯】幕後花絮—故事誕生篇10/13上映〉。甲上娛樂。[Viewed 30 August 2022]. Available from: https://

www.youtube.com/watch?v=FzNb50BIDgo

李尤（2022）。〈電影辯士——上世紀的電影守護者，至今仍該存在的理由〉。《Verse》。[Viewed 30 August 2022]. Available from: https://www.verse.com.tw/article/taoyuan-film-festival-benshi

Elle台灣（2017）。〈【2017矚目金馬】《大佛普拉斯》陳竹昇X張少懷：我們和肚財與釋迦一樣，都是平凡小人物〉。Elle台灣。[Viewed 30 August 2022]. Available from: https://www.elle.com/tw/entertainment/voice/g31809/2017-actors-the-great-buddha-plus/?slide=3

ETtoday新聞雲（2016）。〈鄉民百科／你們知道什麼是「8+9」嗎？〉。ETtoday新聞雲。[Viewed 30 August 2022]. Available from: https://www.ettoday.net/dalemon/post/18469

Hypesphere電影資訊網（2017）。〈[新聞]《大佛普拉斯》當中的「釋迦」真有其人〉。Hypesphere電影資訊網。[Viewed 30 August 2022]. Available from: https://www.hypesphere.com/news/14352

Hypesphere電影資訊網（2017b）。〈[新聞]導演黃信堯解釋為什麼《大佛普拉斯》要拍成黑白〉。Hypesphere電影資訊網。[Viewed 30 August 2022]. Available from: https://www.hypesphere.com/news/14351

Bizzell, P., Herzberg, B. & Reames, R., (2001). *The Rhetorical Tradition: Readings from Classical Times to the Present.* Boston: Bedford/St. Martin's.

Biosmonthly（2017）。〈那肯定不是因為你眼睛有業障：《大佛普拉斯》導演黃信堯專訪〉。Biosmonthly。[Viewed 30 August 2022]. Available from: https://www.biosmonthly.com/article/8987

Biosmonthly（2017b）。〈發自憤怒，愛的一擊：專訪林立青《做工的人》〉。Biosmonthly。[Viewed 30 August 2022]. Available from:

https://www.biosmonthly.com/article/8673

Etymology Dictionary, (2022). Logos. *Etymology Dictionary*. [Viewed 30 August 2022]. Available from: https://www.etymonline.com/search?q=logos

Rennebohm, K., (2022). "The 'Cinema Remarks': Wittgenstein on Moving-Image Media and the Ethics of Re-viewing". *October Magazine*. 171, 47-76.

Richardson, S., (1996). "Truth in the Tales of the 'Odyssey'". *Mnemosyne*. 49(4), 393-402.

Wittgenstein, L., (1958). *Philosophical Investigation*. Oxford: Basil Blackwell Ltd.

Wittgenstein, L., (1998). *Philosophical Remarks*. Oxford: Basil Blackwell Ltd.

White, H., (1988). "Historiography and Historiophoty". *The American Historical Review*. 93(5), 1193-1199.

第二、三章

班雅明著，劉北成譯（2006）。《巴黎，十九世紀的首都》。上海：上海人民出版社。

楊凱麟（2015）。《書寫與影像：法國思想，在地實踐》。台北：聯經出版。

林夕（2012）。《我所愛的香港》。香港：皇冠出版社。

林澤秋（2013）。《無涯：杜琪峯的電影世界》。

陳光興（2006）。《去帝國：亞洲作為方法》。台北：行人出版社。

何威（2020）。《感悟電影的藝術人文：108部世界電影評論》。香港：中和。

也斯（2012）。《香港文化十論》。杭州：浙江大學出版社。

Gutting, G.著，王育平譯（2016）。《福柯》。南京：譯林出版社。

盧瑋鑾、熊志琴（2007）。《文學與影像比讀》。香港：三聯。

林端（2002）。《儒家倫理與法律文化：社會學觀點的探索》。北京：中國政法大學出版社。

林鴻信（2002）。〈尼采的「永恆回歸」終末觀之評述〉。《基督教文化評論》，17，75-92。

楊凱麟（2003a）。〈德勒茲哲學中零度影像之建構〉。《揭諦》，5（6），215-237。

楊凱麟（2003b）。〈德勒茲「思想－影像」或「思想＝影像」之條件及問題性〉。《臺大文史哲學報》，59，337-368。

馮建三（2003）。〈香港電影工業的中國背景：以台灣為對照〉。《中外文學》，32（4），87-111。

朱崇科（2003）。〈消解與重建——論《大話西遊》中的主體介入〉。《世界華文文學研究》，1。

許心儀（2017）。〈試分析西遊記改編（月光寶盒、仙履奇緣）呈現的後現代文化——懷舊時空與香港人身分〉。《嶺南人學文化研究》，60。

葉惠芬（2016）。〈蔣中正與反攻大陸計畫之制定——以「武漢計畫」為例〉。《國史館館刊》，50，147-193。

博客來（2015）。〈書寫與影像：法國思想，在地實踐〉。博客來。[Viewed 30 August 2022]. Available from: https://www.books.com.tw/products/0010691289

西柚（2002）。〈對倒的時空——劉以鬯與他的文學世界〉。中文大

學。[Viewed 13 January 2022]. Available from: http://docs.lib.cuhk.
edu.hk/hklit-writers/pdf/journal/85/2002/257613.pdf

月老官方頻道（2021）。〈《月老》台灣正式預告｜金馬獎最佳劇情
長片等11項大獎提名〉。YouTube。[Viewed 30 August 2022].
Available from: https://www.youtube.com/watch?v=gEqXgmrgGgM

Kwan, G.（2020）。〈女導演黃綺琳自演的《金都》續集｜在有
距離的新常態探索真我〉。Madame Figaro。[Viewed 18
February 2022]. Available from: https://www.madamefigaro.hk/
art/%e9%bb%83%e7%b6%ba%e7%90%b3-%e9%87%91%e9%83%bd-
%e5%a5%b3%e5%b0%8e%e6%bc%94-29344/

中時新聞／雅虎（2021）。〈蔡英文重申兩岸對話：全力阻止現狀被片
面改變〉。雅虎。[Viewed 30 August 2022]. Available from: https://
tw.news.yahoo.com/%E8%94%A1%E8%8B%B1%E6%96%87%E9
%87%8D%E7%94%B3%E5%85%A9%E5%B2%B8%E5%B0%8D
%E8%A9%B1-%E5%85%A8%E5%8A%9B%E9%98%BB%E6%A
D%A2%E7%8F%BE%E7%8B%80%E8%A2%AB%E7%89%87%E
9%9D%A2%E6%94%B9%E8%AE%8A-025752441.html

婉兒（2021）。〈金馬58｜《月老》：把一個愛情故事說到極致〉。釀
電影。[Viewed 30 August 2022]. Available from: https://filmaholic.
tw/films/619e8604fd89780001d90cb9/

馬丁・史柯西斯（Martin Scorsese）（2019）。〈我為什麼說漫威電
影不是「電影」〉。《紐約時報》。[Viewed 30 August 2022].
Available from: https://cn.nytimes.com/opinion/20191106/martin-
scorsese-marvel/zh-hant/

九把刀（2021）。〈月老〉。九把刀官方網站。[Viewed 30 August
2022]. Available from: https://giddens.idv.tw/story/love-story/moon/

moon-1/

陳宏瑋（2021）。〈【2021金馬獎】《月老》影評：別人聚焦國族
存亡，九把刀還在緬懷青春異性戀中二魂〉。關鍵評論網。
[Viewed 30 August 2022]. Available from: https://www.thenewslens.
com/feature/golden-horse-awards-2021/159304

星光雲（2014）。〈現身談太陽花學運　九把刀：反對以非民主方式
通過服貿〉。星光雲。[Viewed 30 August 2022]. Available from:
https://star.ettoday.net/news/337871

上報（2021）。〈【繼《那些年》再合作】九把刀虧柯震東走過地獄
卻還是不會背九九乘法表的「大笨蛋」〉。上報。[Viewed 30
August 2022]. Available from: https://www.upmedia.mg/news_info.
php?Type=196&SerialNo=125215

熊景玉（2021）。〈【專訪】2度成功造星柯震東　九把刀卻爆「曾
討厭到想打他」〉。《鏡週刊》。[Viewed 30 August 2022].
Available from: https://www.mirrormedia.mg/story/20211117ent027/

辭典（2022）。月下老人。重編國語辭典修訂本。[Viewed 30 August
2022]. Available from: https://dict.revised.moe.edu.tw/dictView.
jsp?ID=164586

辭典（2022）。五百年前是一家。重編國語辭典修訂本。[Viewed
30 August 2022]. Available from: https://dict.revised.moe.edu.tw/
dictView.jsp?ID=159441

蘋果新聞（2021）。〈九把刀搭柯震東經歷10年「看過地獄」　仍不會
背九九乘法表〉。蘋果新聞。[Viewed 30 August 2022]. Available
from: https://www.appledaily.com.tw/entertainment/20210923/
A4GKWTESG5ECPGA36Z5GDBKB6Y/

蘋果新聞（2010）。〈蓋洛普調查148國台灣21%人口想移民〉。蘋果新

聞。[Viewed 30 August 2022]. Available from: https://www.appledaily.
com.tw/headline/20100822/FYWUIZFX2ERJZGIHVTAF4MRGLY

癮君子Movie Addict（2021）。〈影評｜賦予憨傻的小人物，撼動世間
的祈願之力——《月老》〉。方格子。[Viewed 30 August 2022].
Available from: https://vocus.cc/article/619614c2fd89780001d06293

謝璇、楊惠君（2021）。〈九把刀《月老》——感謝與原諒的懺情
錄〉。報導者。[Viewed 30 August 2022]. Available from: https://
www.twreporter.org/a/2021-taipei-golden-horse-film-festival-till-we-
meet-again

黃天如（2022a）。〈婚育危機2》當結婚對數創新低、已婚成為少數，
社會能接受非婚生子嗎？〉。新新聞。[Viewed 30 August 2022].
Available from: https://new7.storm.mg/article/4117494

黃天如（2022b）。〈婚育危機1》人口「生不如死」爆國安危機　各
級政府對應卻如「扮家家酒」〉。新新聞。[Viewed 30 August
2022]. Available from: https://new7.storm.mg/article/4117528

沈信宗（2021）。〈《月老》馬志翔流利雲南話當地人也認證！
九把刀曝角色設定秘辛〉。星光雲。[Viewed 30 August 2022].
Available from: https://star.ettoday.net/news/2144462

翁佳音（2006）。〈「福爾摩沙」由來〉。中研院。[Viewed 30 August
2022]. Available from: https://archives.ith.sinica.edu.tw/collections_
con.php?no=25

九把刀官方網站（2022）。最新書籍。九把刀官方網站。[Viewed 30
August 2022]. Available from: https://giddens.idv.tw/

九把刀（2013a）。〈無題〉。臉書。[Viewed 30 August 2022]. Available from:
https://www.facebook.com/permalink.php?id=122355981186846&story_
fbid=405416646214110&_rdr

登徒（1995）。〈西遊記：時不我予，悔不當初〉。香港影評庫。
　　[Viewed 30 August 2022]. Available from: https://www.filmcritics.org.
　　hk/film-review/node/1995/01/01/%E8%A5%BF%E9%81%8A%E8%
　　A8%98%EF%BC%9A%E6%99%82%E4%B8%8D%E6%88%91%E
　　4%BA%88%EF%BC%8C%E6%82%94%E4%B8%8D%E7%95%B6
　　%E5%88%9D

九把刀（2013b）。〈一萬年的崇拜〉。痞客邦。[Viewed 30 August
　　2022]. Available from: https://giddens.pixnet.net/blog/post/38723609

九把刀（2021）。〈月老論文（關於鬼頭成的執念與放下1-4/4）〉。
　　九把刀官方網站。[Viewed 30 August 2022]. Available from: https://
　　giddens.idv.tw/movie-till-we-meet-again/ox-head-master-1/

美國在台協會（1979）。台灣關係法。美國在台協會。[Viewed 30
　　August 2022]. Available from: https://web-archive-2017.ait.org.tw/zh/
　　taiwan-relations-act.html

鏡媒體（2017）。〈雪崩式斷交即將發生？如果台灣沒有邦交國會怎
　　樣？〉。鏡媒體。[Viewed 30 August 2022]. Available from: https://
　　www.mirrormedia.mg/projects/taiwan_diplomatic_relations/

聯合新聞網（2021）。〈蔡政府任內22邦交國剩14個　這兩國也被點
　　名邦誼危險〉。聯合新聞網。[Viewed 30 August 2022]. Available
　　from: https://udn.com/news/story/6656/5951322

陳艾伶（2021）。〈邦交國丟不停怎麼辦？美國智庫學者建言「釜底
　　抽薪」：台灣應主動斷絕所有外交關係！〉。風傳媒。[Viewed
　　30 August 2022]. Available from: https://www.storm.mg/article/
　　4117871?page=1

林琮盛（2013）。〈蔣經國曾計畫　趁文革反攻大陸〉中時新聞網。
　　[Viewed 30 August 2022]. Available from: https://www.chinatimes.

com/newspapers/20130118000914-260303?chdtv

陳毅龍（2019）。〈老蔣反攻大陸是認真的！集結國軍所有精銳，密
　　謀發動「國光計畫」……卻因這2場戰役澈底夢碎〉。風傳媒。
　　[Viewed 30 August 2022]. Available from: https://www.storm.mg/
　　lifestyle/935893?page=1

李焯桃（1995）。〈西遊記：Bad Timing的悲情神話〉。香港影評庫。
　　[Viewed 30 August 2022]. Available from: https://www.filmcritics.org.
　　hk/film-review/node/1995/01/01/%E8%A5%BF%E9%81%8A%E8%
　　A8%98%EF%BC%9Abad-timing%E7%9A%84%E6%82%B2%E6%
　　83%85%E7%A5%9E%E8%A9%B1

雅虎（2022）。〈2022台北電影獎得獎名單揭曉　《月老》柯震東首
　　封影帝　《修行》陳湘琪再奪影后〉。雅虎。[Viewed 30 August
　　2022]. Available from: https://ynews.page.link/22bH

王祖鵬（2022）。〈【2022台北電影獎】評審團主席揭曉評選內幕：
　　女配角、新演員等獎共識極高，肯定九把刀商業成熟度的面面
　　俱到〉。關鍵評論網。[Viewed 30 August 2022]. Available from:
　　https://www.thenewslens.com/article/169481

自由時報（2021）。〈自嘲劈腿被抓包還拍愛情片　九把刀親解拍新片
　　原因〉。《自由時報》。[Viewed 30 August 2022]. Available from:
　　https://ent.ltn.com.tw/news/breakingnews/3399694

重點就在括號裡（2021）。〈【影評】《月老》：十年九把刀，十
　　年居爾一拳〉。電影神搜。[Viewed 30 August 2022]. Available
　　from: https://news.agentm.tw/199638/%E5%BD%B1%E8%A9%95-
　　%E6%9C%88%E8%80%81-%E5%8D%81%E5%B9%B4-
　　%E4%B9%9D%E6%8A%8A%E5%88%80-%E5%B1%85%E7%88
　　%BE%E4%B8%80%E6%8B%B3/

蘇雅雯（2018）。〈科學家發現聖經的所多瑪遺址　「天火焚城」是真的！〉。《基督教今日報》。[Viewed 30 August 2022]. Available from: https://cdn-news.org/News.aspx?EntityID=News&PK=0000000 000652e590b0cd9479352344eb6a54b4b81c4ccec

林端（2002）。〈全球化下的儒家倫理：社會學觀點的考察〉。黃俊傑個人網站。[Viewed 30 August 2022]. Available from: http://huang. cc.ntu.edu.tw/pdf/CCB2806.pdf

黃宣尹（2022）。〈吃路邊攤眼神死　學者讚蔣萬安真實〉。今日新聞。[Viewed 30 August 2022]. Available from: https://www. nownews.com/news/5914052

紅眼（2020）。〈【人訪／當人人都在追捧學術書的時候，我心裡有數──譚以諾】〉。臉書。[Viewed 30 August 2022]. Available from: https://www.facebook.com/redeyeiswriting/photos/a.17460298269604 5/1803691819787145/?type=3

安娜（2022）。〈偶開天眼覷紅塵　一論《西遊記》〉。《香港電影評論學會季刊》，59，28-33。[Viewed 30 August 2022]. Available from: https://www.filmcritics.org.hk/hkinema/hkinema59.pdf?fbclid =IwAR3dWq8lUaLYFD2pjbjDXvhYpJc66GUgmnSB5XVcZ0UdtZ- lUxWW34No1wg

張煥鵬（2021）。〈認識自己勇敢做一個大夢　馬志翔：我是原住民族、我驕傲〉。Alive。[Viewed 30 August 2022]. Available from: https://alive.businessweekly.com.tw/single/Index/ARTL003004641

BBC（2014）。〈網傳中國封殺余英時、九把刀多名作家〉。BBC。[Viewed 30 October 2023]. Available from: https://www.bbc.com/ zhongwen/trad/china/2014/10/141011_china_ban_author

BBC（2022）。〈洪都拉斯與中國正式建交 台灣邦交國減少至13

個〉。BBC。[Viewed 30 October 2023]. Available from: https://www.bbc.com/zhongwen/trad/chinese-news-65079450

MataTaiwan（2014）。〈馬志翔談《KANO》（下）：想想嘉農，台灣人應先認同自己！〉。雅虎。[Viewed 30 August 2022]. Available from: https://tw.news.yahoo.com/blogs/culture/%E9%A6%AC%E5%BF%97%E7%BF%94%E8%AB%87%E3%80%8Akano%E3%80%8B%EF%BC%88%E4%B8%8B%EF%BC%89%EF%BC%9A%E6%83%B3%E6%83%B3%E5%98%89%E8%BE%B2%EF%BC%8C%E5%8F%B0%E7%81%A3%E4%BA%BA%E6%87%89%E5%85%88%E8%AA%8D%E5%90%8C%E8%87%AA%E5%B7%B1%EF%BC%81-100202774.html

Weber, M., (1919a). "On Politics". *Panarchy.* [Viewed 30 August 2022]. Available from: https://www.panarchy.org/weber/politics.html

Weber, M., (1919b). "Politics as a Vocation [online]". Balliol College, the University of Oxford. [Viewed 30 August 2022]. Available from: https://www.balliol.ox.ac.uk/sites/default/files/politics_as_a_vocation_extract.pdf

新美學71　PH0285

新銳文創
INDEPENDENT & UNIQUE

第七藝 III：
從黃信堯、九把刀到周星馳

作　者	林　慎
責任編輯	尹懷君
圖文排版	黃莉珊
封面設計	魏振庭

出版策劃	新銳文創
發 行 人	宋政坤
法律顧問	毛國樑　律師
製作發行	秀威資訊科技股份有限公司
	114 台北市內湖區瑞光路76巷65號1樓
	電話：+886-2-2796-3638　傳真：+886-2-2796-1377
	服務信箱：service@showwe.com.tw
	http://www.showwe.com.tw
郵政劃撥	19563868　戶名：秀威資訊科技股份有限公司
展售門市	國家書店【松江門市】
	104 台北市中山區松江路209號1樓
	電話：+886-2-2518-0207　傳真：+886-2-2518-0778
網路訂購	秀威網路書店：https://store.showwe.tw
	國家網路書店：https://www.govbooks.com.tw

出版日期	2023年12月　BOD一版
定　價	360元

國家圖書館出版品預行編目

第七藝. III：從黃信堯、九把刀到周星馳 = The
7th art treatise. III : actuality and Odyssey /
林慎著. -- 一版. -- 臺北市：新銳文創, 2023.12
　　面；　公分. -- (新美學；71)
BOD版
ISBN 978-626-7326-12-1(平裝)

1.CST: 影評 2.CST: 電影史 3.CST: 臺灣
4.CST: 香港

987.013　　　　　　　　　　　112019301